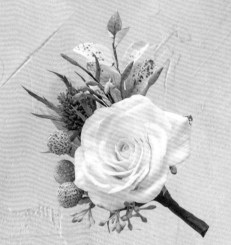

Flower and Succulent Garden of Clay Art

Flower and Succulent Garden

of Clay Art

Flower and Succulent Garden of Clay Art

自然浪漫
極致仿真の黏土花藝課

Yukiko Miyai

適合贈禮＆居家布置の美麗花朵×多肉植物手作實例

宮井 友紀子

Contents

Basic Techniques
to Make Clay Art Flowers

黏土花藝基本功～花朵&多肉植物の作法

基礎知識

製作方法

序

感受著植物花瓣每一片形狀、顏色、表情各不相同的妙趣，
從自然形體的細微處汲取靈感&活用創意——

因為喜歡研究及好奇心驅使，
我經歷了許多失敗，才製作出自己認可的植物黏土作品。
黏土藝術的魅力，並不只是動手造物，
而是將當時湧上心頭的感情與想法，以眼睛看得見的顏色及形狀來呈現。
不論是以薄花瓣層層重疊的玫瑰及大理花，
或擁有不同表面質感的各種果實及多肉植物，
請用心製作每個表情&顏色，綻放出屬於你的黏土花。

透過手作感受的微暖溫度，
希望你我皆能收穫滿滿的創作靈感。

最後，要向一起製作本書的團隊夥伴，以及協助本書出版的所有人，
致上深深地謝意。

宮井 友紀子

桌上盆花裝飾
在優雅的高腳花器上，盛放著以各種不同方式盛開著的玫瑰花。。
整體造型以正面呈現出橢圓輪廓的桌上花形構圖。

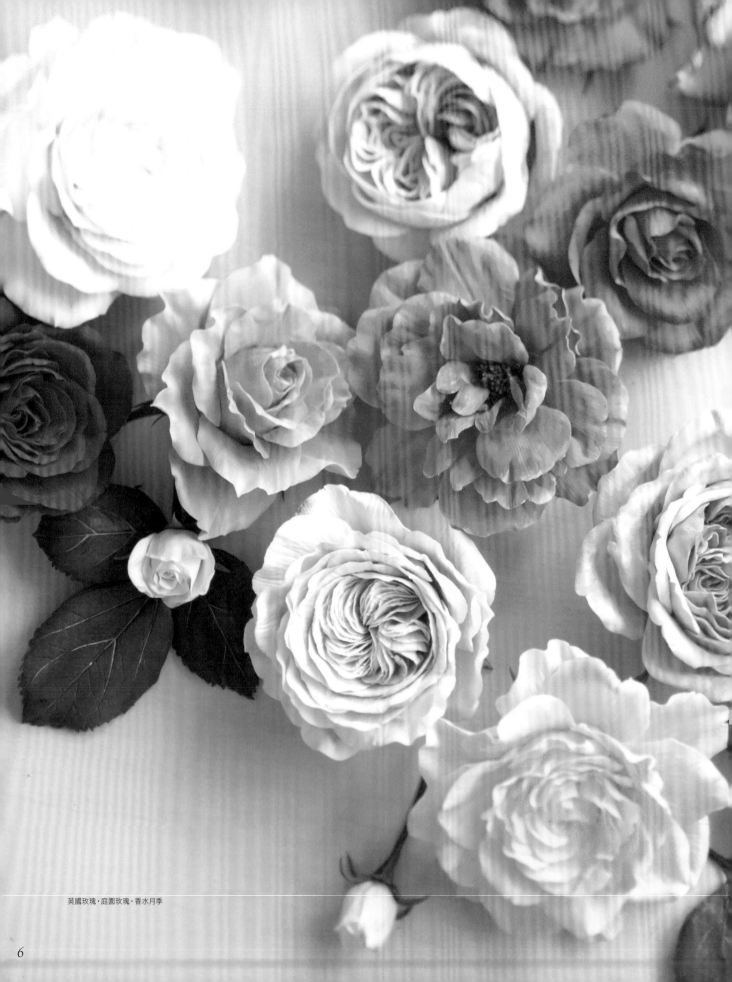

英國玫瑰‧庭園玫瑰‧香水月季

Roses

Weddings
Gift of Roses

—— CLAY ART ——

婚禮主題

以玫瑰為主角,
華麗地妝點婚禮&布置宴會場地吧!

黏土藝術能將想像中的樣貌,依原型如實呈現。
特別適合裝飾在想展現個人風格的重要活動場合。

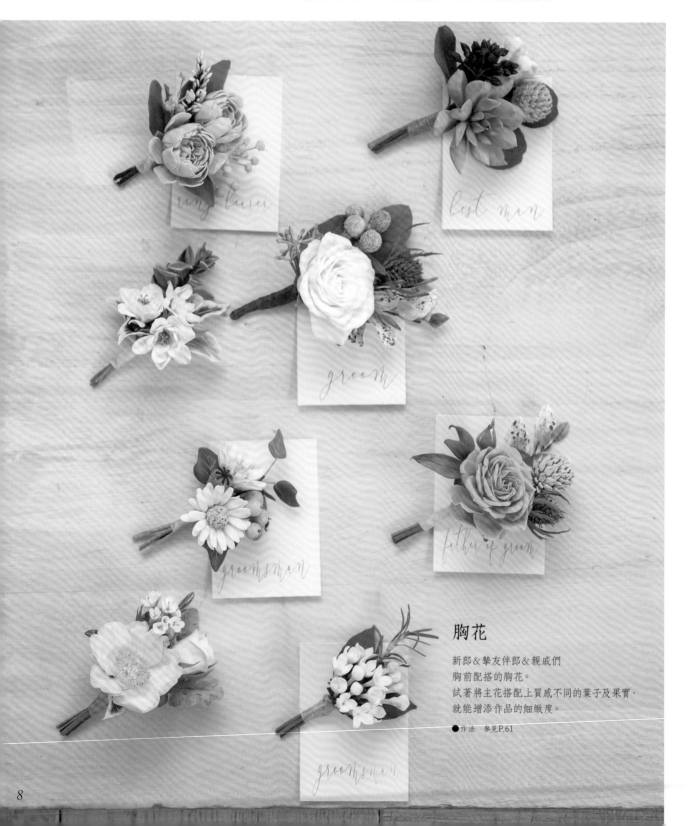

胸花

新郎&摯友伴郎&親戚們
胸前配搭的胸花。
試著將主花搭配上質感不同的葉子及果實,
就能增添作品的細緻度。

●作法 參見P.61

8

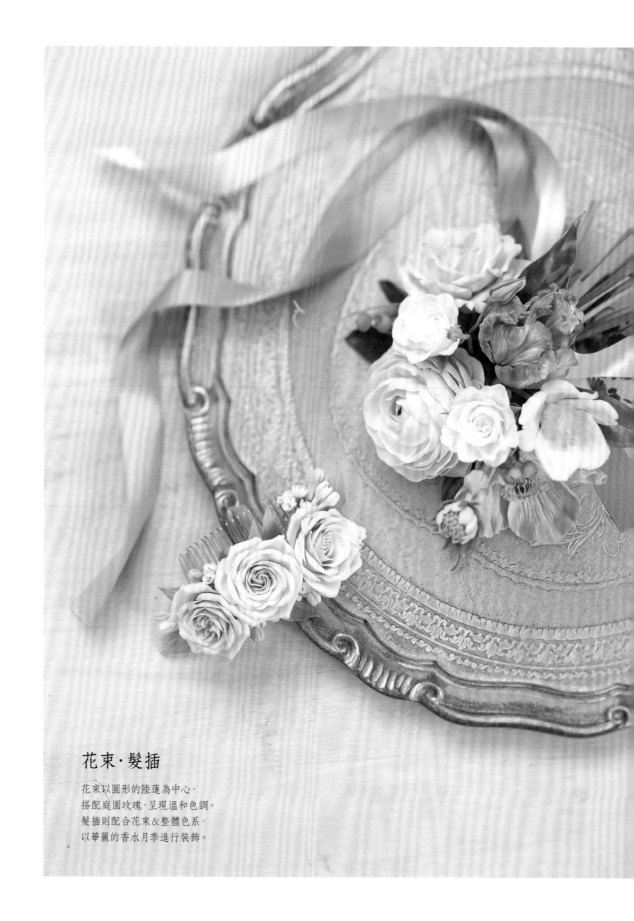

花束・髮插

花束以圓形的陸蓮為中心，
搭配庭園玫瑰，呈現溫和色調。
髮插則配合花束&整體色系，
以華麗的香水月季進行裝飾。

Fancy Cake
& Waffle Cones
IN PINK

粉紅色的蛋糕&脆皮甜筒裝飾

製作甜點需使用各種不同的黏土及技巧。
裝飾巧克力的作法與甜點相同,
並以「浸漬」手法呈現裝飾膠融化滴下的效果,
以專用造型模複製凹凸均一的脆皮甜筒,製作膏狀黏土的奶油……
令人越作越著迷的黏土藝術魅力,皆已融入每件作品之中。

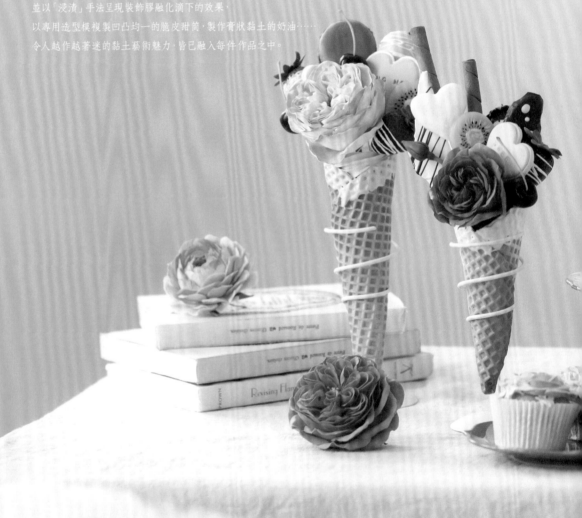

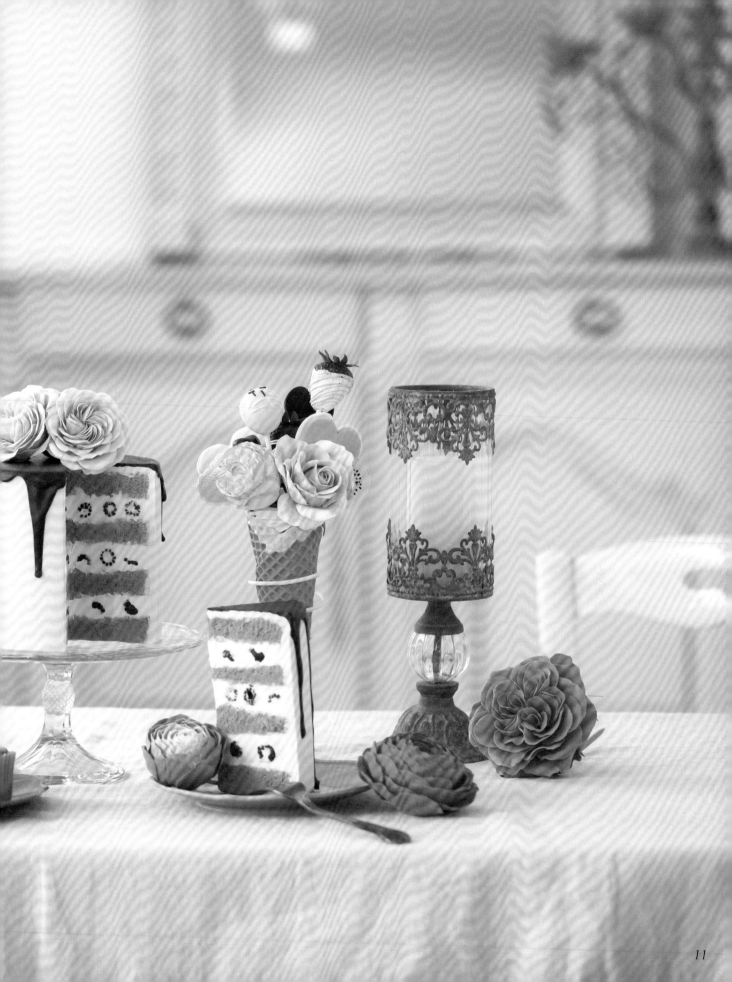

紅鶴蛋糕

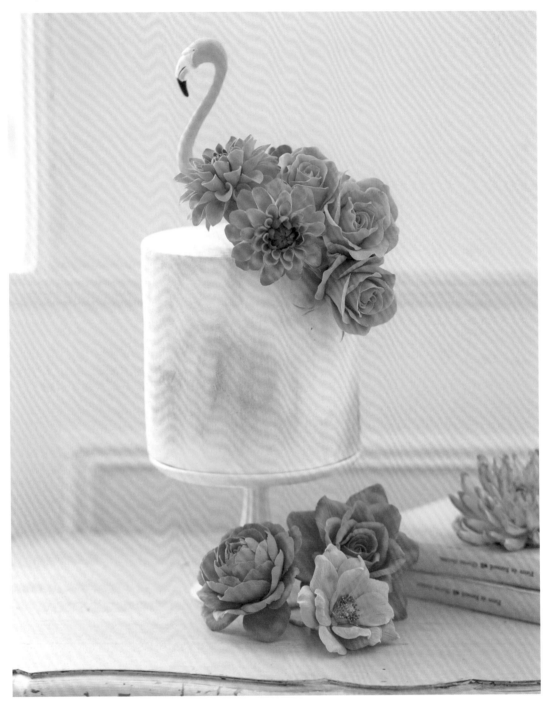

重疊塗上水溶性壓克力顏料，
以水彩風格呈現豐富色彩。
蛋糕的主題裝飾是造型優雅的紅鶴——
以同色系的玫瑰及大理花顯現出身形之美，
打造獨特且高雅的格調。

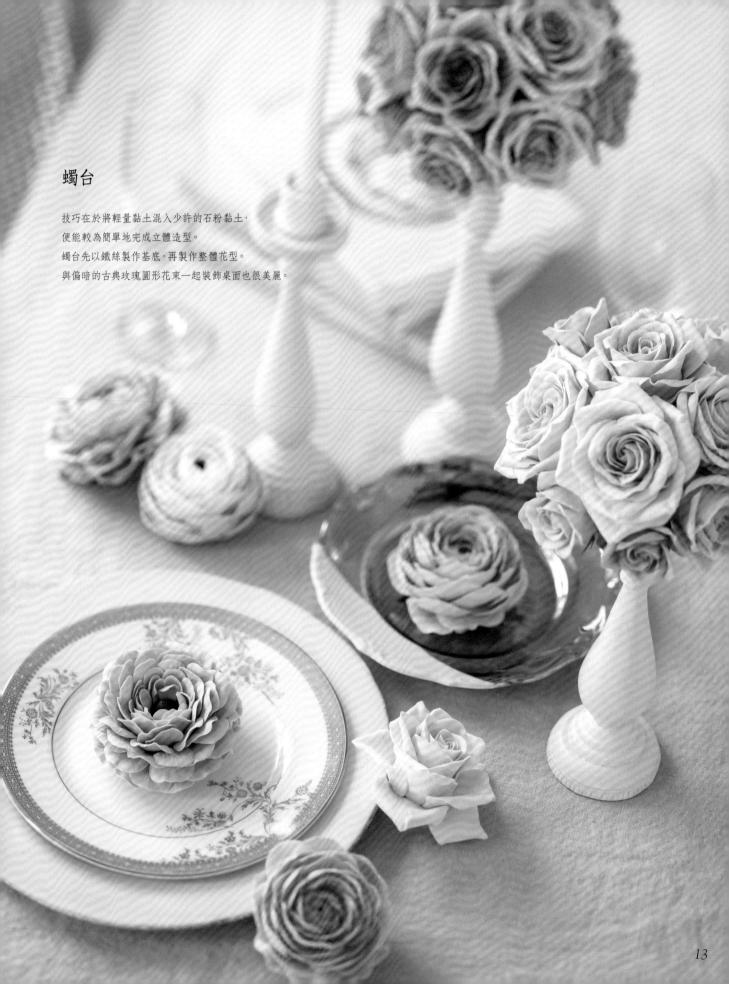

蠋台

技巧在於將輕量黏土混入少許的石粉黏土，
便能較為簡單地完成立體造型。
蠋台先以鐵絲製作基底，再製作整體花型。
與偏暗的古典玫瑰圓形花束一起裝飾桌面也很美麗。

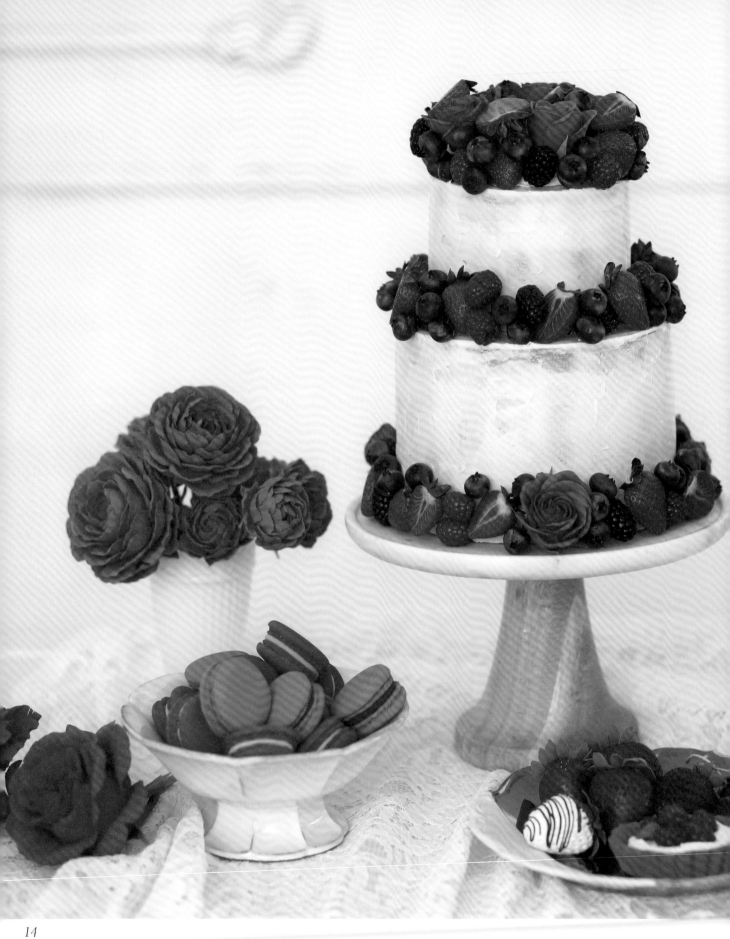

Cake *in a variety of* BERRIES

莓果蛋糕

以正紅色的玫瑰＆三種莓果點綴的蛋糕，
是想像著春天的庭園婚禮而創作的作品。
紅色基調的整體裝飾，
簡單地演繹出大人的成熟可愛氛圍。

玫瑰花禮小物

輕量黏土質輕且堅固。與異材質的搭配性優異,與緞帶及寶石等質感不同的素材皆能組合&製作出自由的設計,這也是輕量黏土的一大魅力。不論是製作搭配房間的居家裝飾小物,或用心準備的贈禮,好好享受原創手作的樂趣吧!

賀卡

輕量黏土輕盈且柔軟的質感
與紙製品極易搭配。
花朵、葉子、果實,製作數個小組件,
如繪畫般地設計紙面吧!

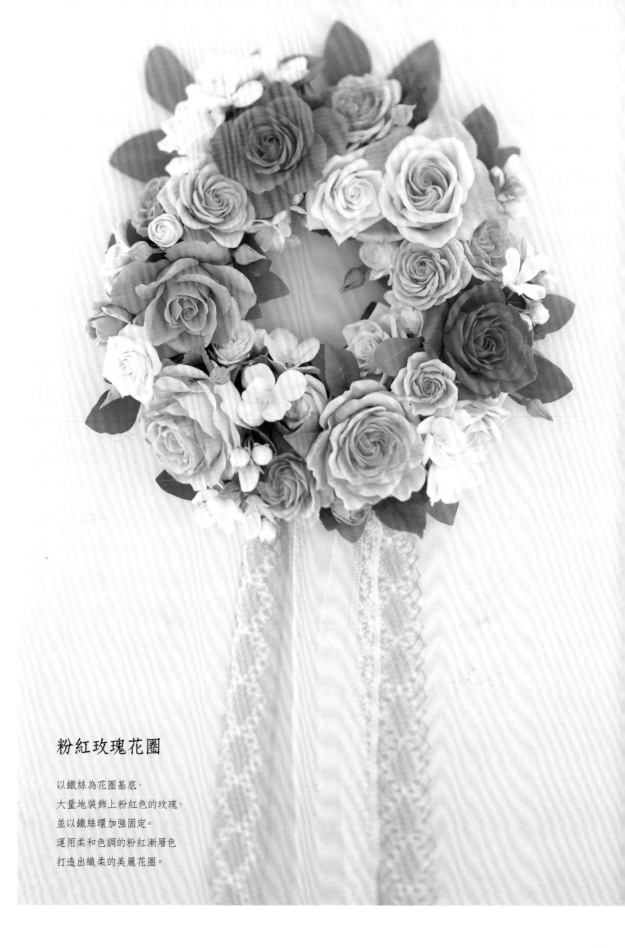

粉紅玫瑰花圈

以鐵絲為花圈基底，
大量地裝飾上粉紅色的玫瑰，
並以鐵絲環加強固定。
運用柔和色調的粉紅漸層色
打造出纖柔的美麗花圈。

糖霜餅乾

以餅乾模將質薄、延伸性佳的黏土材質切出形狀，
結合半立體的花朵&寶石立體浮雕的邊框呈現古董風格，
統一低亮度的色彩完成高雅的作品。

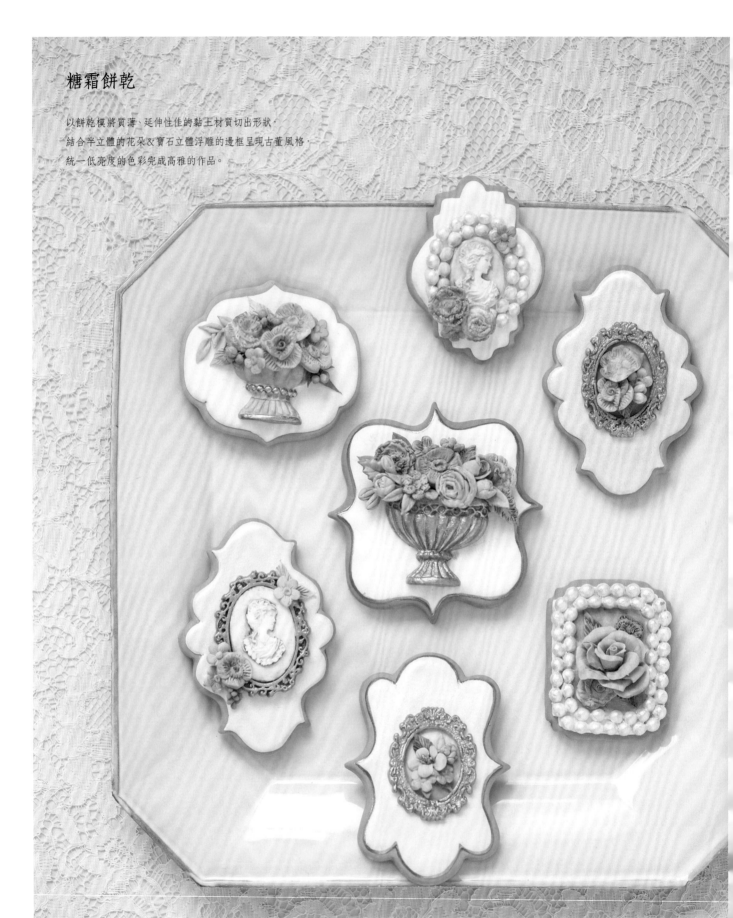

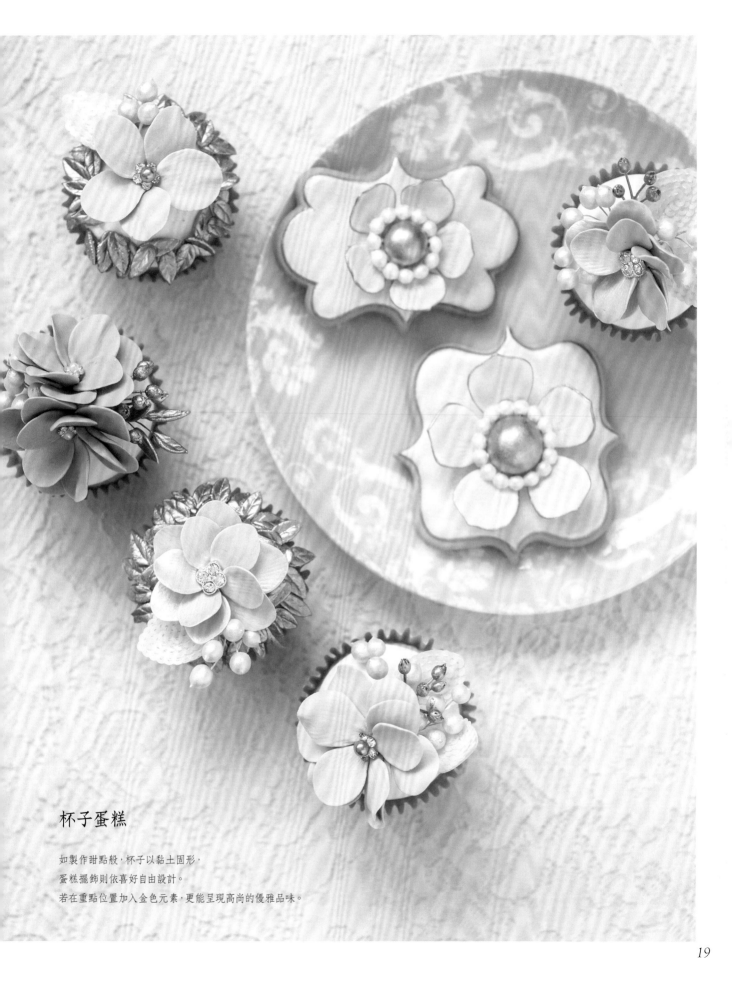

杯子蛋糕

如製作甜點般，杯子以黏土固形，
蛋糕擺飾則依喜好自由設計。
若在重點位置加入金色元素，更能呈現高尚的優雅品味。

樹脂加工的髮飾

試著將表面塗上UV膠照光硬化,
加強黏土花的硬度&增添光澤,提升高級質感吧!
與萊茵石及珍珠串珠等搭配組合,
再以UV膠接黏髮飾金屬配件(參見P.79)即完成。

Hair Accessories

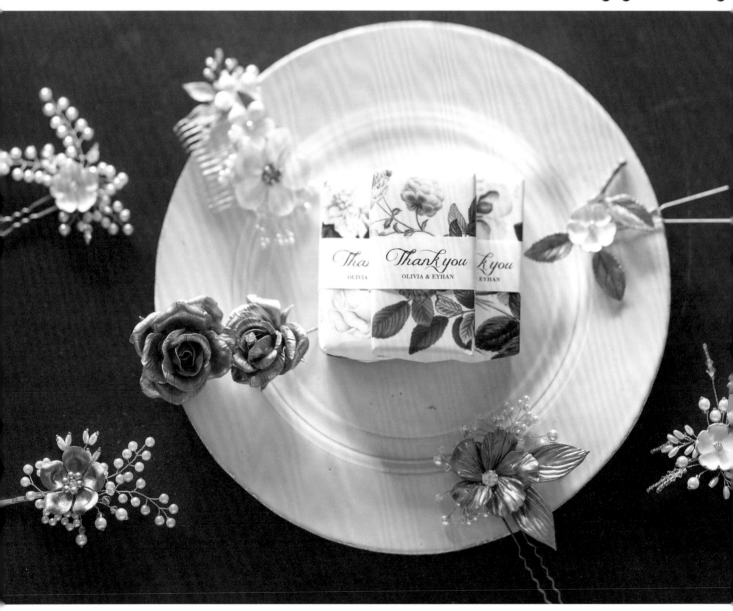

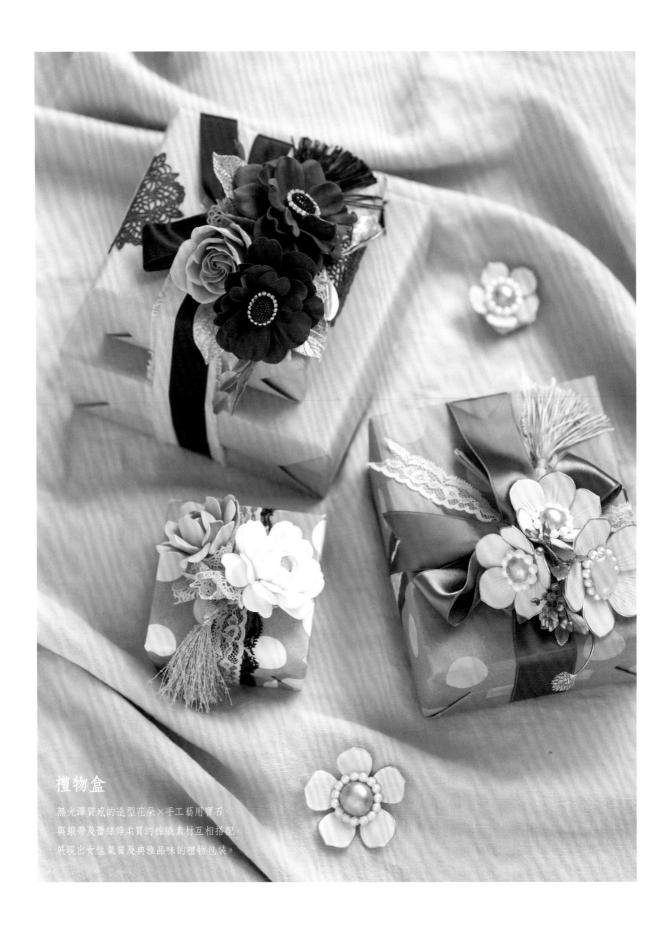

禮物盒

無光澤質感的造型花朵×手工藝用寶石，
與緞帶及蕾絲等柔質的棉織素材互相搭配，
展現出女性氣質及典雅品味的禮物包裝。

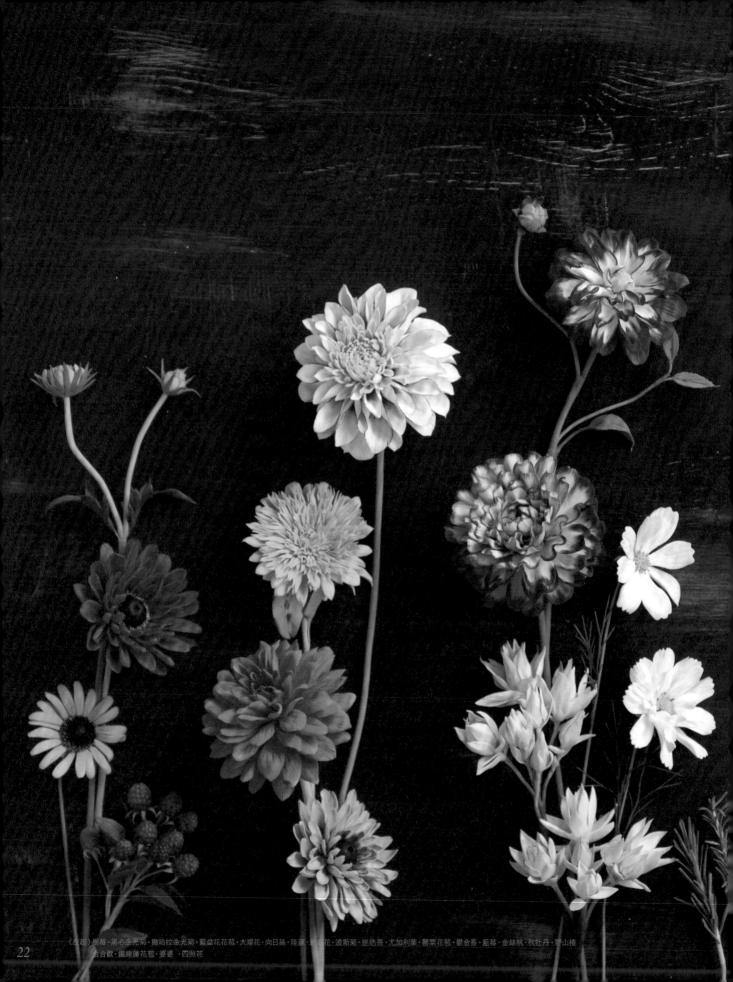

（左起）樹莓・黑心金光菊・撒哈拉金光菊・藍盆花花苞・大理花・向日葵・陸蓮・雛菊花・波斯菊・迷迭香・尤加利葉・罌粟花苞・鬱金香・藍莓・金絲桃・秋牡丹・雪山橙 金合歡・鐵線蓮花苞・婁婁 ・四照花

Wildflowers

Simple Elegance of Wildflowers

———— CLAY ART ————

野花綻放の簡約風格

大瓣花朵的大理花及陸蓮，小巧惹人憐愛的薰衣草及金合歡……
以多樣的色彩＆形態展現自然美感的四時野花，
布置出不過多裝飾的簡約風格。

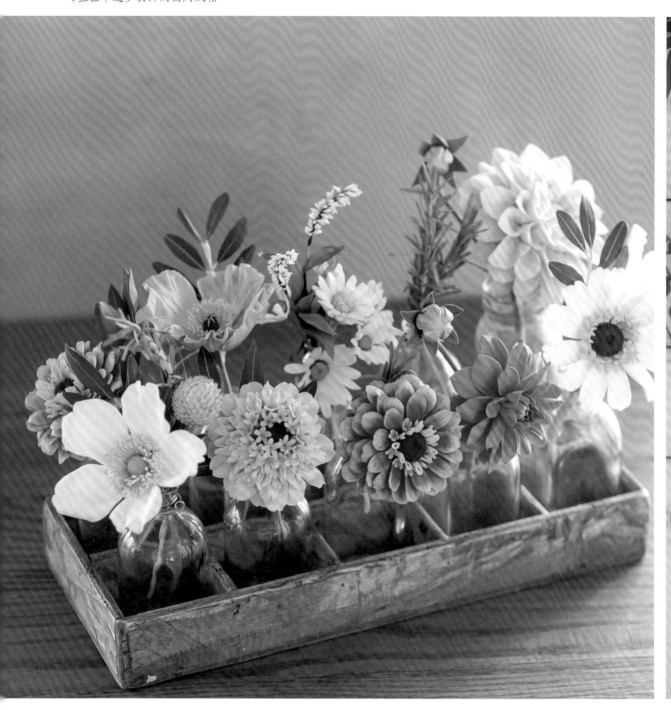

排列於木箱

以短莖花朵搭配葉子＆果實，插入小瓶子中的小巧擺設。
雖然單品也很可愛，
但若排列於舊木盒中，便能呈現出花田般的景色。

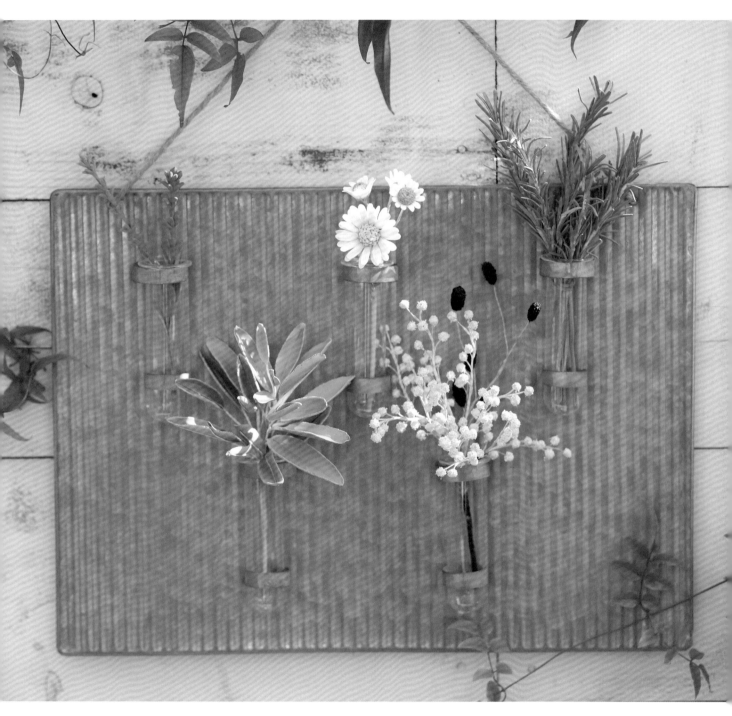

馬口鐵牆板

在馬口鐵的壁板上，以玻璃試管為裝飾主軸的獨特設計。
將粗曠的牆板裝飾上特徵不明顯的香草類植物，
就能帶入自然清新的氣息。

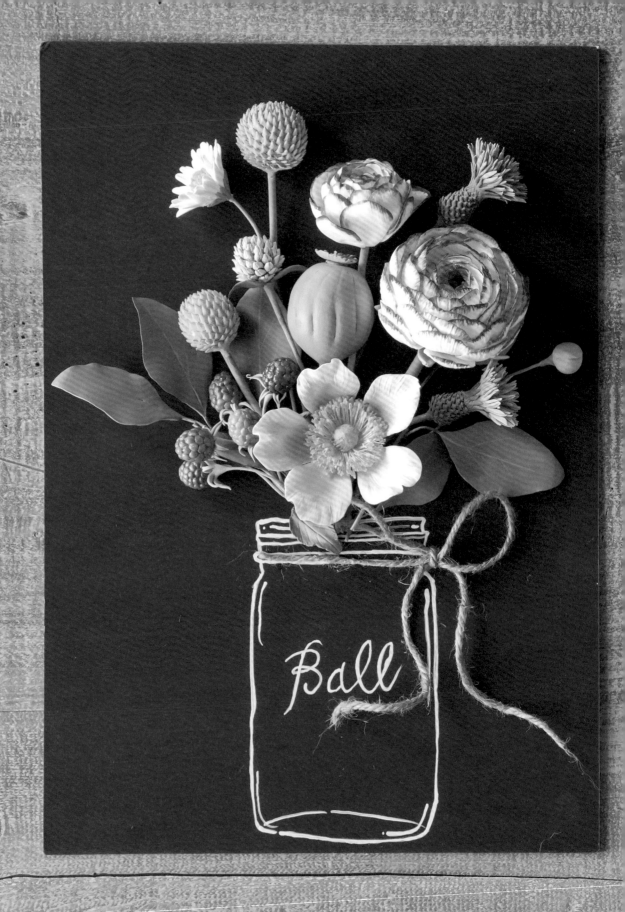

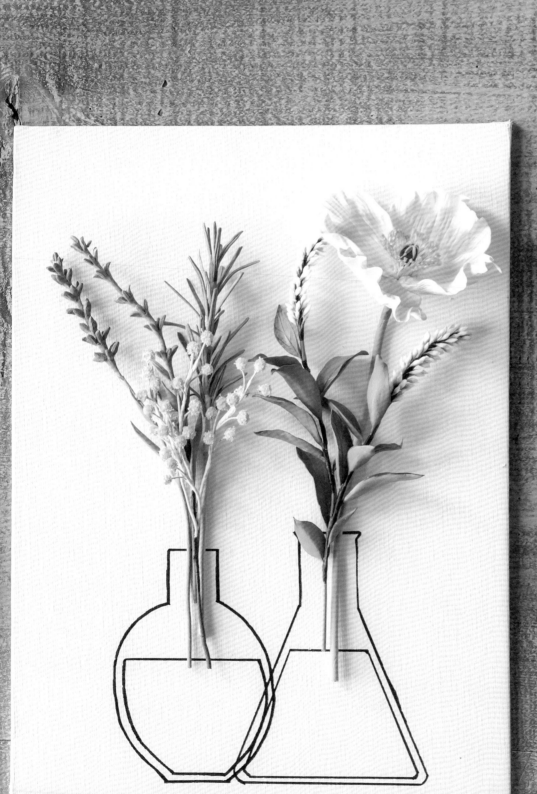

手繪板的牆面藝術

在油畫板上描繪出簡單線條的花器，
試著裝飾上黏土花朵。
簡單卻引人注意，藝術感的半立體牆板完成！

玻璃罐裝飾

罌粟×陸蓮的花束，加上黃色金杖球。
玻璃罐也搭配上麻布或麻繩等天然素材，
與野花的質樸氣息相互呼應。

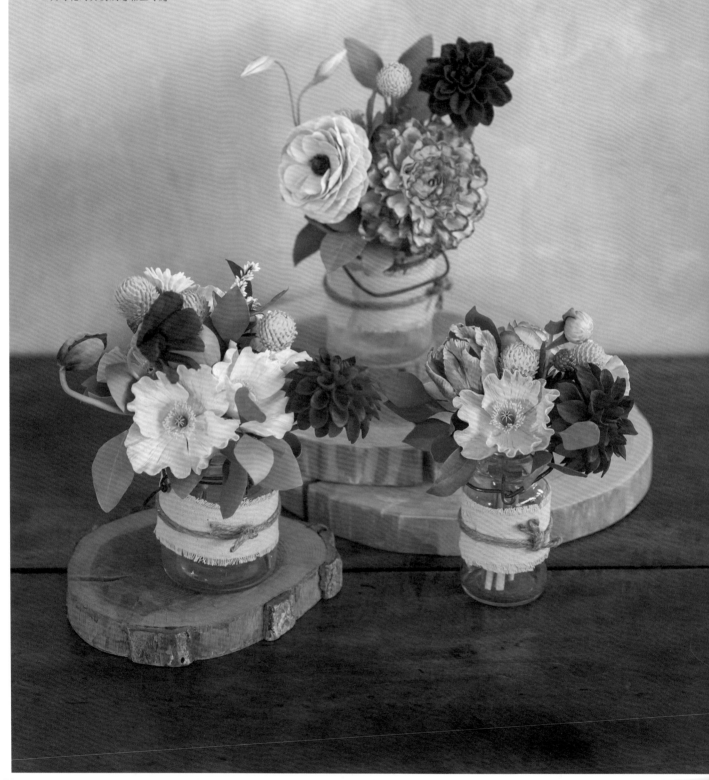

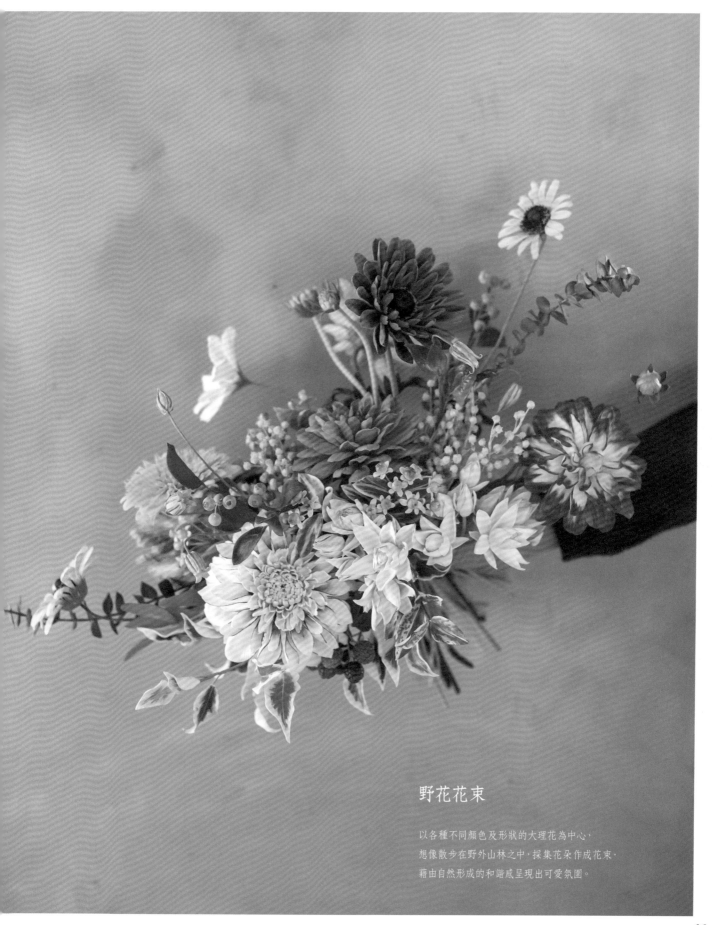

野花花束

以各種不同顏色及形狀的大理花為中心，
想像散步在野外山林之中，採集花朵作成花束，
藉由自然形成的和諧感呈現出可愛氛圍。

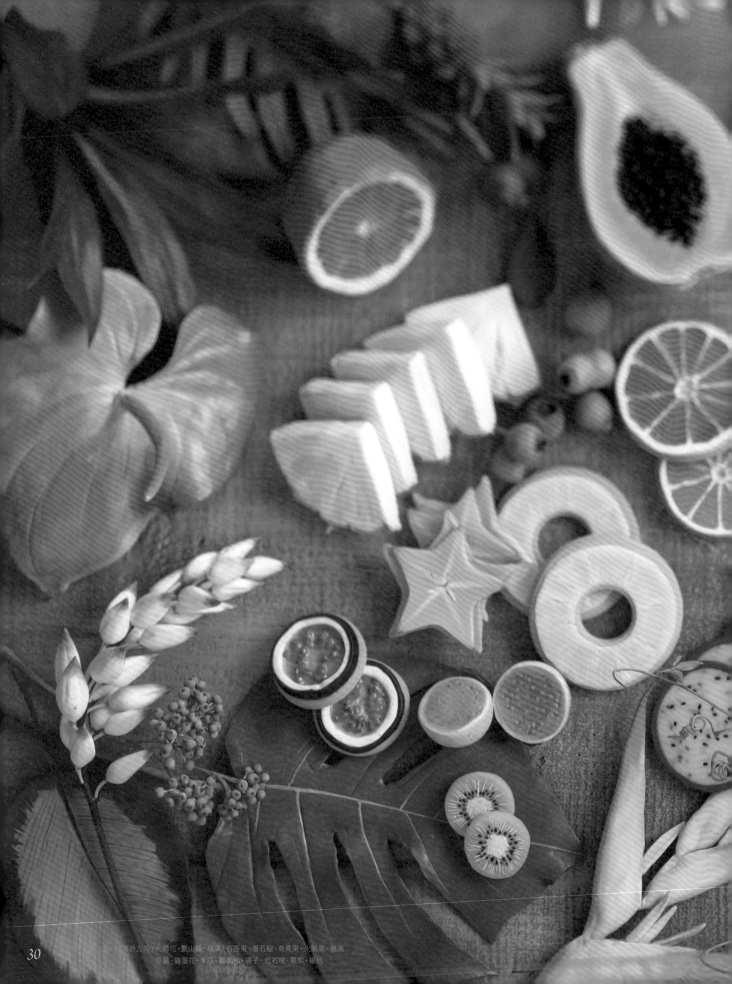

（由時針方向）火菊花・酮山藥・莓果・百香果・番石榴・奇異果・火龍果・鳳蕉
蝦蘭・雞蛋花・木瓜・葡萄柚・橘子・紅石榴・鳳梨・楊桃

Tropical Flowers

Tropical Inspired Fruits and Flowers

—— CLAY ART ——

南國之花×水果の印象派風格

南國植物的特殊顏色&形狀具有獨特又強烈的存在感。
請以色彩鮮艷的花朵及果實大膽裝飾,盡情地感受南國氛圍!

檸檬薄片的花器演出

套疊大、小玻璃杯,
在縫隙間並排放入樹脂黏土製作的檸檬薄片。
並以火炬薑&赫蕉等特色鮮明的花卉
作為重點裝飾。

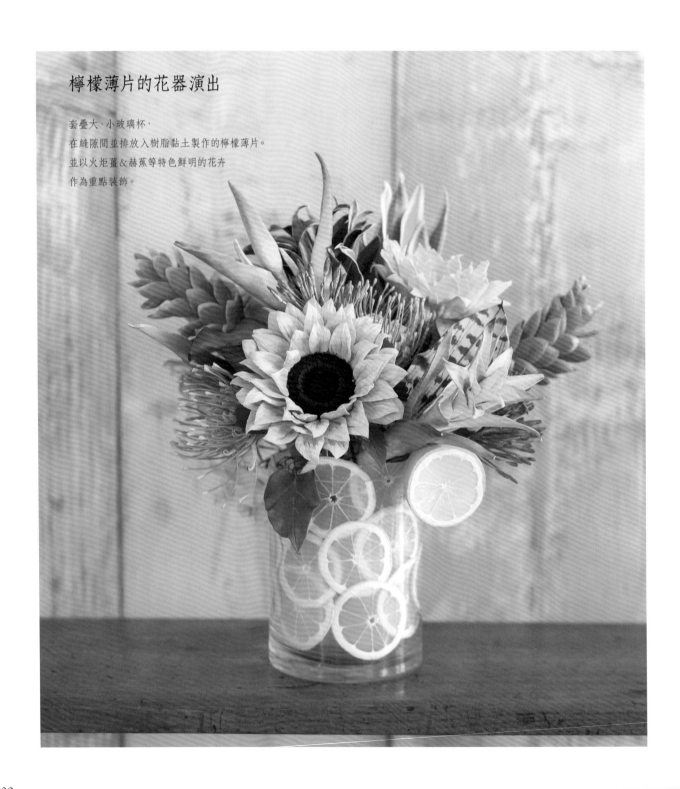

Fruits
AND
Flowers

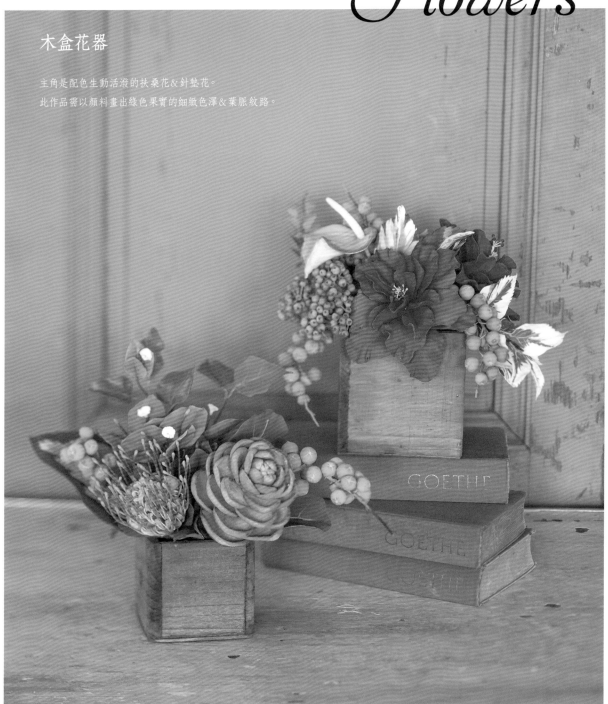

木盒花器

主角是配色生動活潑的扶桑花&針墊花。
此作品需以顏料畫出綠色果實的細緻色澤&葉脈紋路。

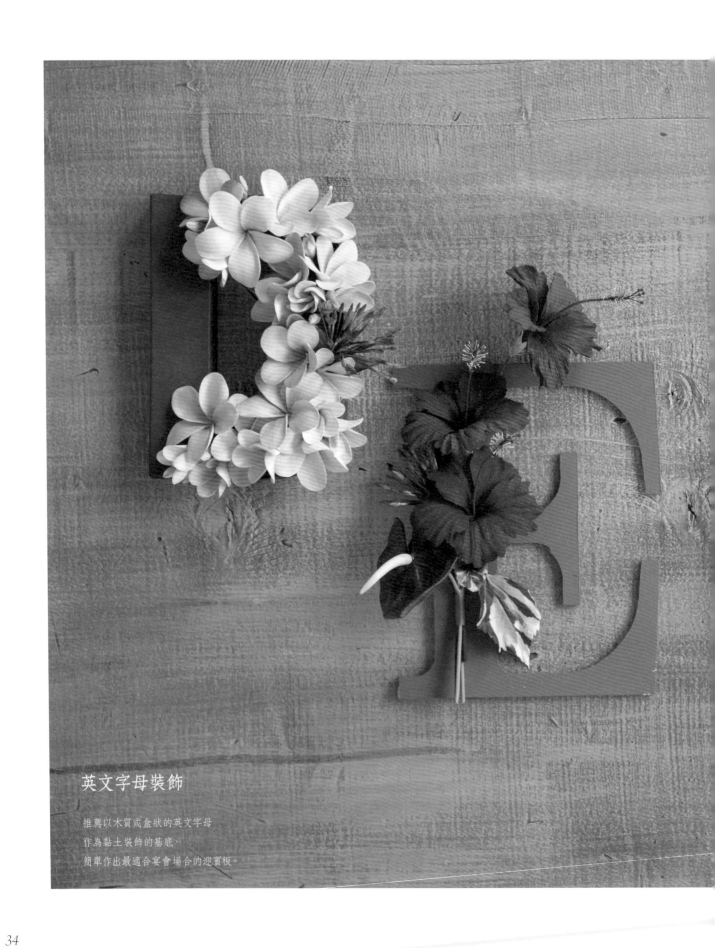

英文字母裝飾

推薦以木質或盒狀的英文字母
作為黏土裝飾的基底，
簡單作出最適合宴會場合的迎賓板。

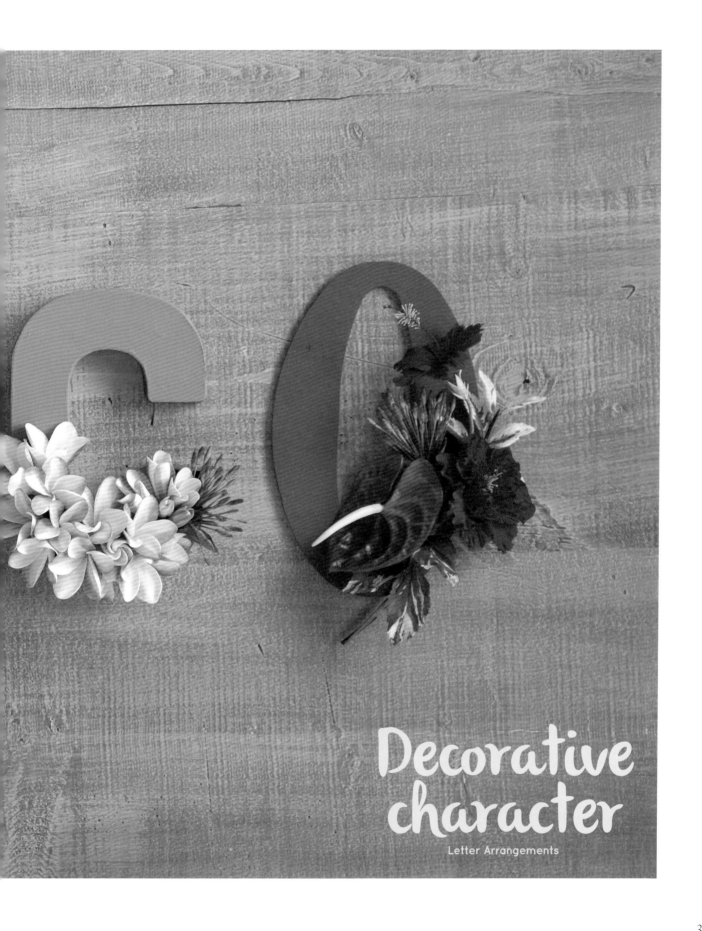

Decorative
character

Letter Arrangements

Succulent Plants

Natural Style of Succulents

—— CLAY ART ——

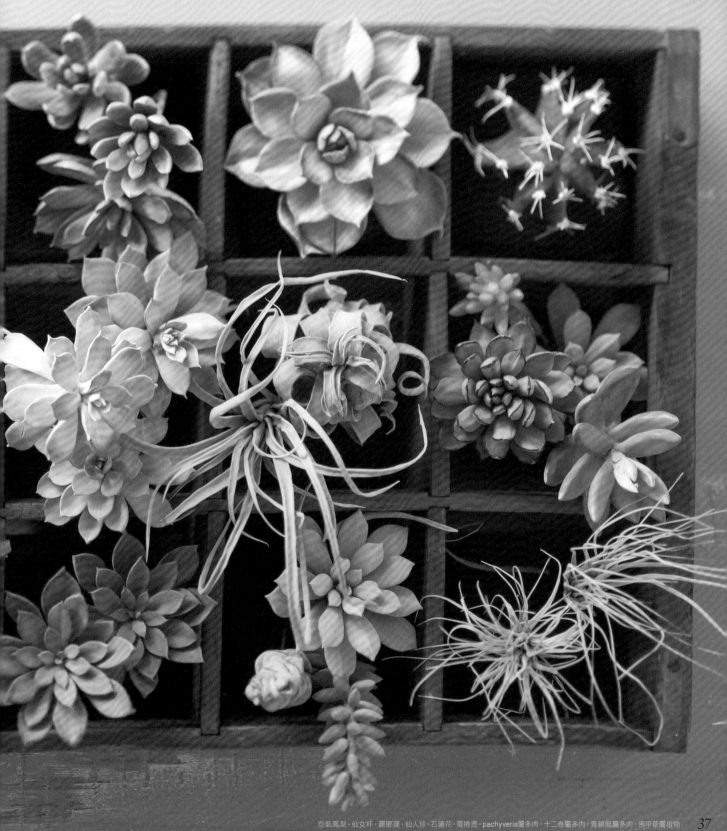

空氣鳳梨・仙女杯・麗娜蓮・仙人球・石蓮花・電捲燙・pachyveria屬多肉・十二卷屬多肉・青鎖龍屬多肉・佛甲草屬植物 　37

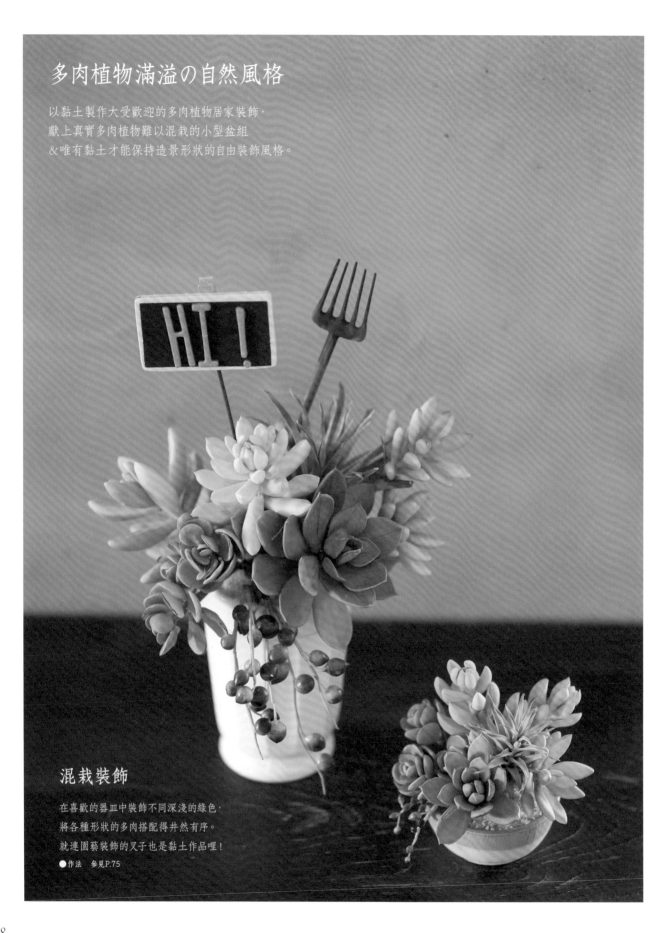

多肉植物滿溢の自然風格

以黏土製作大受歡迎的多肉植物居家裝飾，
獻上真實多肉植物難以混栽的小型盆組
＆唯有黏土才能保持造景形狀的自由裝飾風格。

混栽裝飾

在喜歡的器皿中裝飾不同深淺的綠色，
將各種形狀的多肉搭配得井然有序。
就連園藝裝飾的叉子也是黏土作品哩！

●作法　參見P.75

動物造型裝飾

除了以混合石粉黏土的輕量黏土
製作圓潤線條的動物盆器，
多肉植物也展現出不輸特色容器的獨特風采。
以花器展現玩心，是不是十分可愛呢？

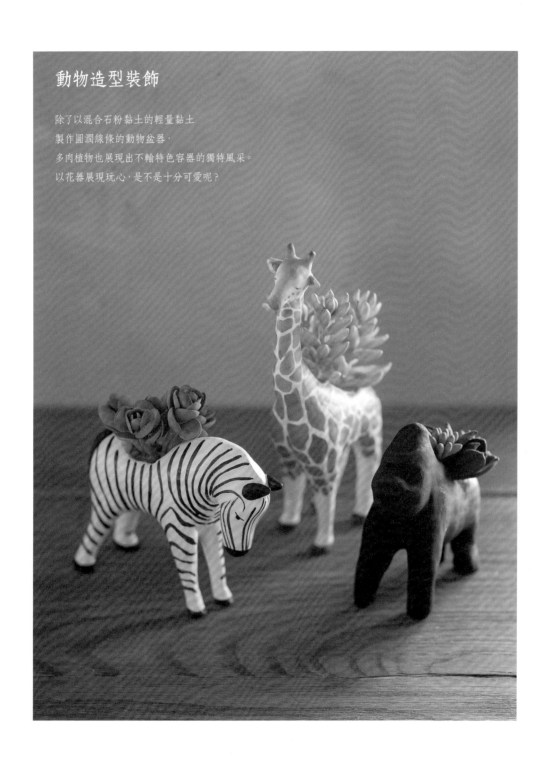

Vase in the Shape of Animals

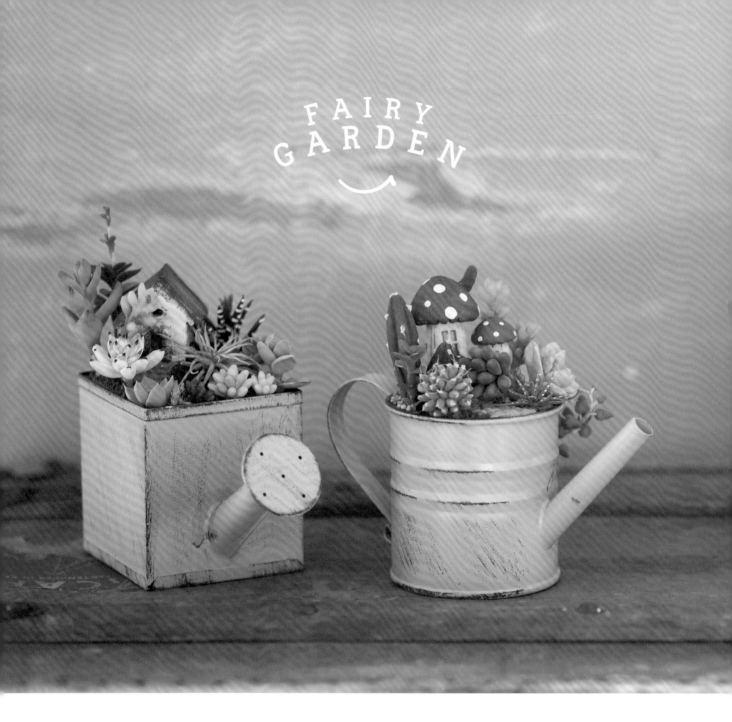

迷你袖珍園藝

黏土特有的小小多肉盒式庭園。
蘑菇之家&石製階梯皆以黏土製作，
在製作袖珍園藝的同時，也能享受創造故事般的樂趣。

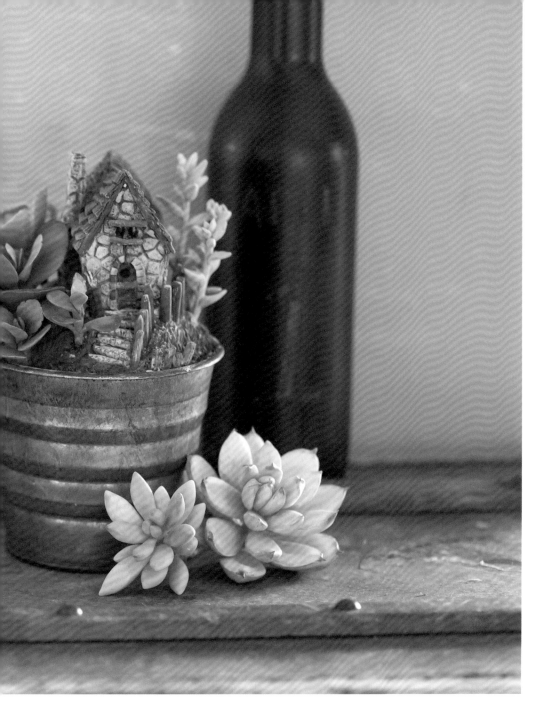

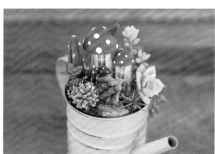

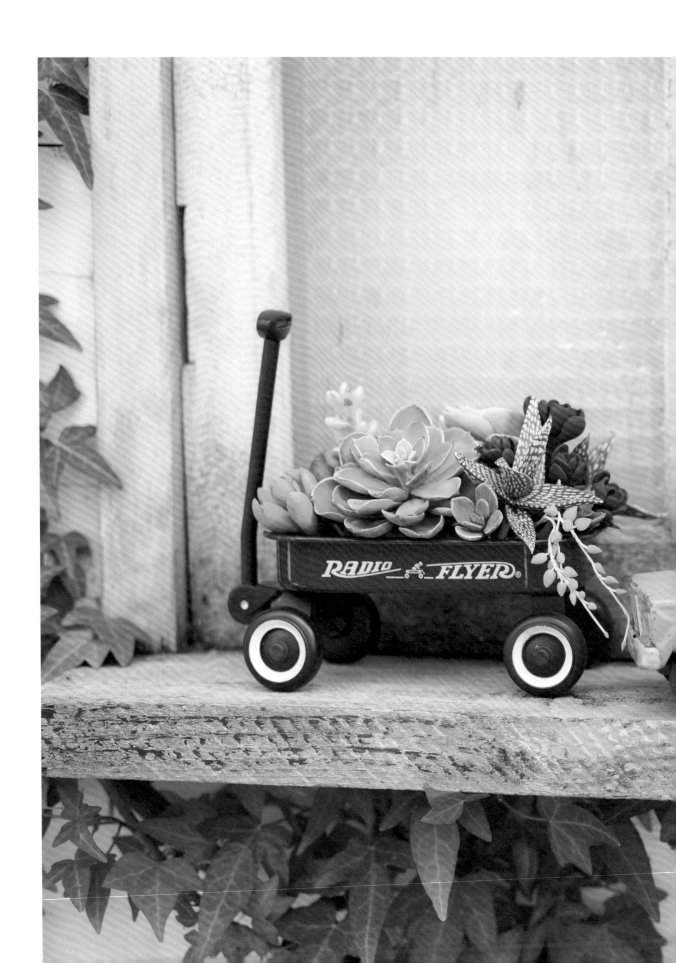

迷你貨車盆栽裝飾

馬口鐵材質的小型運貨車及RADIO FLYER玩具車創意變身——
拿出兒時珍藏至今的迷你車，
打造出與多肉極其相襯的花盆造景吧！

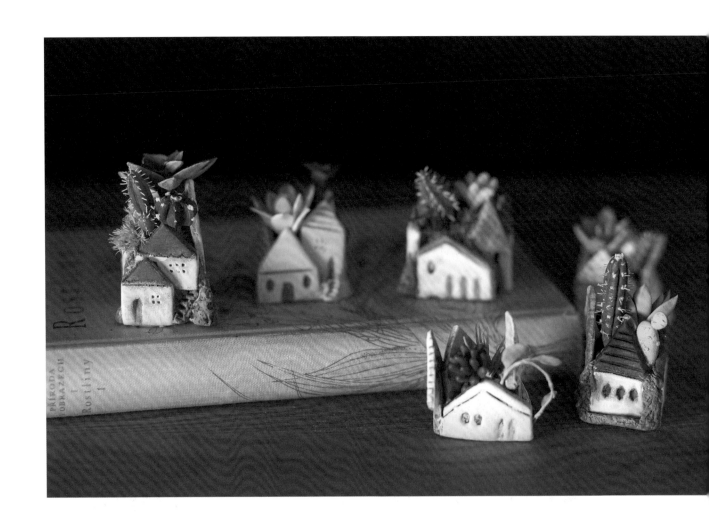

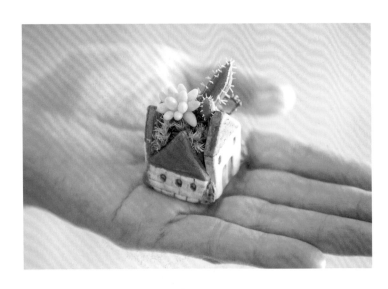

小小多肉的家

以薄而扁平的黏土裁切出房子的形狀,
再上色&組合成盒子狀。
在掌心尺寸的小房子造型容器中,
裝飾小巧多肉植物的混栽盆景。

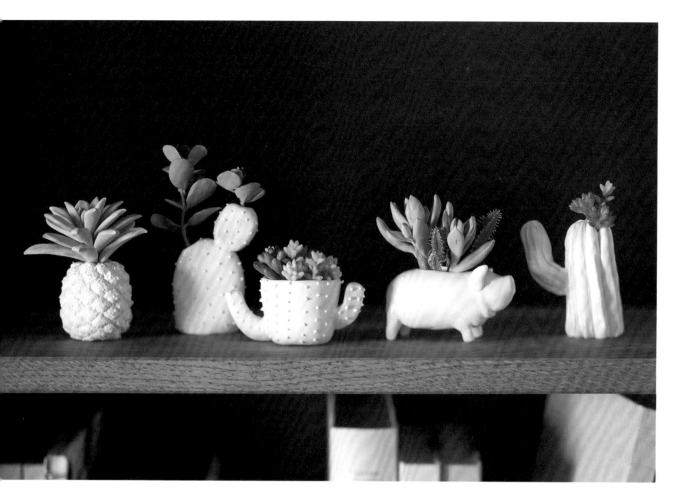

白色的小容器們

以輕量黏土混合少許的石粉黏土，
打造純白色獨一無二的容器。
小豬造型容器搭配仙人掌、鳳梨……
請沉浸於創作的樂趣中，享受小小裝飾的魅力。

the may

terri weifenba

多肉的迷你收納櫃

並列展示的小小多肉盆栽。
貼合木板DIY製作收納櫃，
再組裝上以黏土製作的層板＆盆栽，
收納於書架上的可愛多肉庭院完成！

WALL
Decoration
BOXES

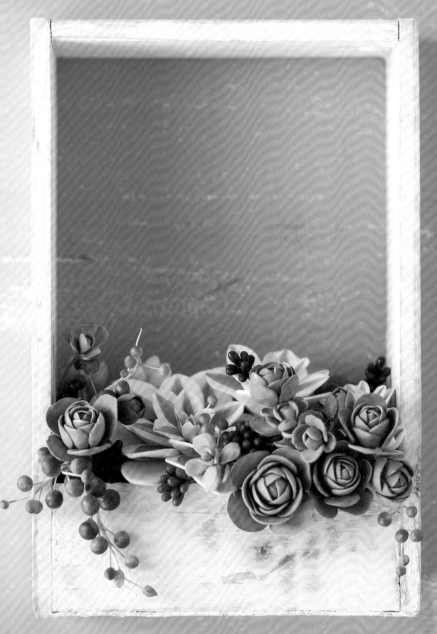

盒型壁掛裝飾框

以盒型的白色木框搭配玫瑰花型的多肉，
打造出時尚感的裝飾壁掛。
配色選用格調高雅且細緻的土耳其石綠。

47

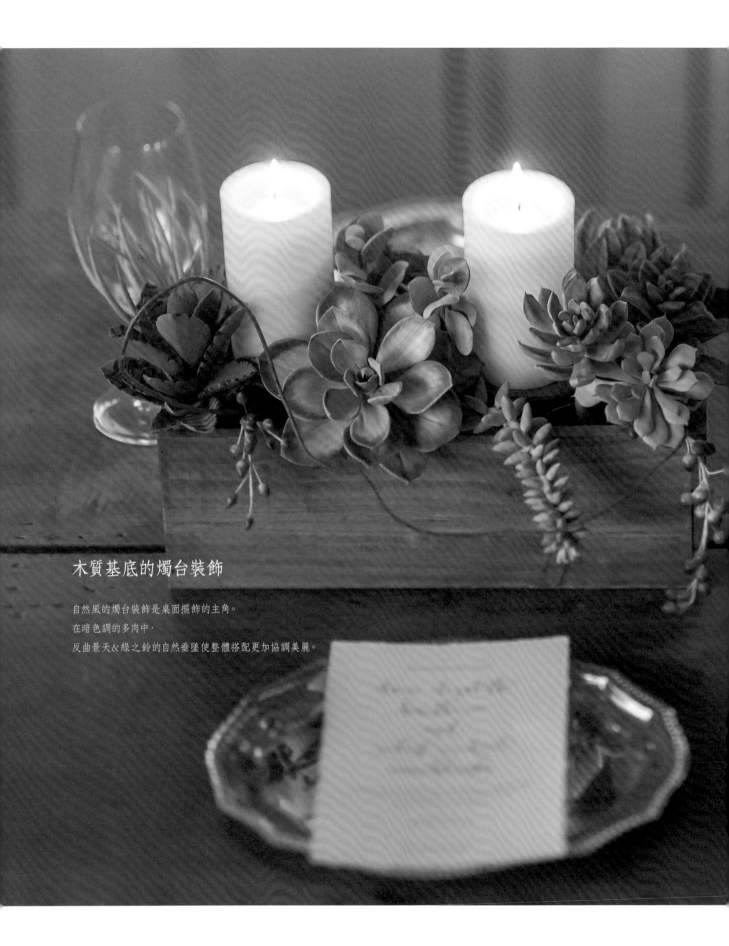

木質基底的燭台裝飾

自然風的燭台裝飾是桌面擺飾的主角。
在暗色調的多肉中，
反曲景天＆綠之鈴的自然垂墜使整體搭配更加協調美麗。

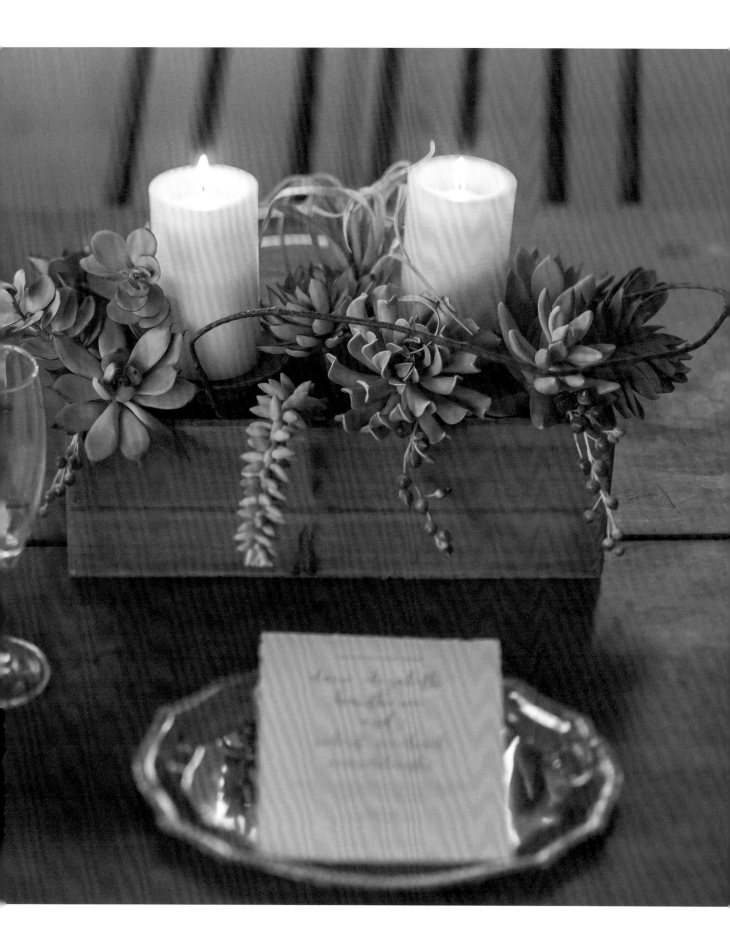

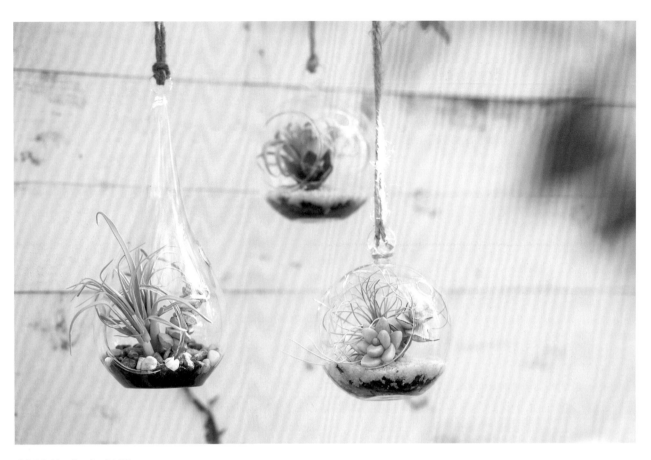

懸吊的玻璃容器

現正流行的玻璃容器裝飾，
最適合不需要保養維護&能自由製作裝飾材料的黏土藝術。
玻璃容器的底部也鋪上裝飾用石頭，
徹底營造自然氣息吧！

懸吊的椰子容器

夏威夷帶回的椰子容器與多肉植物十分相襯，
也使花座仙人掌的紅色&黃色
成為特別突顯的重點色。

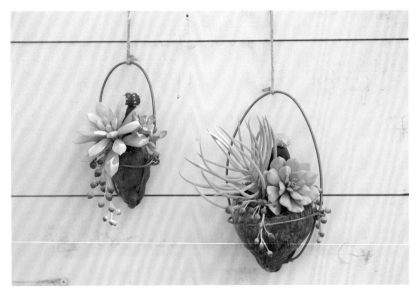

黏土花藝基本功

-花朵&多肉植物の作法-

Basic Techniques to Make Clay Art Flowers

本單元將介紹
黏土藝術的基本功&作品中的花朵製作流程。

—— **CLAY ART** ——

本書使用的黏土
Clay Basics

本書作品使用了數種種類的黏土製作，
在此簡介主要&常用的兩種基本黏土&使用方法。

※本書的作品除了在此介紹的基本款黏土以外，還使用了石粉黏土及液態黏土等各種黏土。

1.SOFT CLAY （輕量黏土）
（白・黃・藍・棕・黑・綠・紅）

以樹脂為主要原料的輕量黏土。質地柔軟好塑型，與其他色土混合能調配出多種顏色。是主要用於製作花朵&莖部，及器皿造型的基本款黏土。

基本作法

▶ 揉捏

取出需要的分量，拉長揉捏。黏土乾燥變硬難以操作時，可加入新黏土或少量的水。

▶ 混合・調配顏色

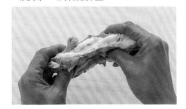

調色方式與使用顏料混色的原則相同，橘色=「黃+紅」，粉紅色=「白+紅」，將色土互相混合揉捏，就能調配出想要的顏色。

2.樹脂黏土

質輕且具有彈性的黏土。乾燥後呈現透明感，強度佳。主要用於製作多肉植物&果實。

基本作法

▶ 揉捏・混合

樹脂黏土　　　　　輕量黏土

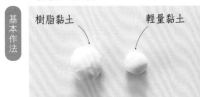

雖然可以完全使用樹脂黏土進行製作，但依想製作作品的質感，如多肉植物等，將樹脂黏土與輕量黏土以4:1的比例混合使用，可使製作流程更加順暢。

> 避免油分太多導致黏手的狀況，事先擦上護手霜會比較好作業。

▶ 調配顏色

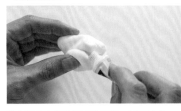
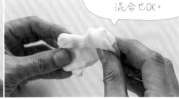

黏土混入少量的壓克力顏料，揉捏上色。

> 將樹脂黏土與有顏色的輕量黏土混合也OK。

共同作法

▶ 自然乾燥

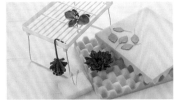

靜置約半天可使表面呈乾燥狀態（半乾），一至兩天則可完全乾燥。如果急著想要乾燥，也可以使用電扇加速風乾。完全乾燥的成品，整體尺寸會縮小一成左右。

▶ 保存

黏土與空氣接觸就會逐漸乾燥變硬，因此使用中的黏土也請放入袋子或以保鮮膜包覆，放入能密封的保鮮袋及容器中保存。存放處若能一起放入溼紙巾效果更佳。

製作中的組件請放置於溼紙巾上，以保持柔軟度。

黏土花藝的
基礎製作技巧

以黏土製作花朵及多肉植物時，
需先分別製作花瓣、葉子、莖部等組件，最後再進行組裝結合。
而不同組件的作法依花朵的種類也有所差異，
以下將介紹基礎的製作技巧。

[莖部]

莖部可視為製作花朵的基底組件。莖部的長度、粗細、柔軟度，皆應依花朵種類＆作法＆用途而改變。製作的花朵要作成
花束，或僅以花朵點綴裝飾等，在尚未決定最後成品的型態前，先製作假莖當作基底；待花朵完成後，再依搭配用途加上
主莖＆調整造型即可。

▶ 莖部的作法

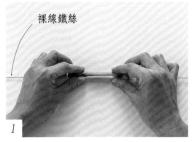

裸線鐵絲

1
將綠色黏土揉成細長筒狀，
中心壓入裸線鐵絲。

2
以雙手掌心前後滾動黏土，
使黏土延展包覆鐵絲整體。

3
黏土完全覆蓋鐵絲後，
調整至需要的粗細。

[莖部種類]

假莖（假蕊）

作為暫時基底的莖。以黏土包覆#18裸線鐵
絲，再揉勻調整成粗0.3cm長15cm。
有乾燥堅硬的尖端蕊的類型在此稱為「假
蕊」，可方便捏花作業，使花朵在製作過
程中不會晃動。

※本書中有硬蕊莖的稱為假蕊，沒有蕊的
莖稱為假莖。

15cm

主莖

尺寸、顏色、柔韌性皆配合花朵及用途製
作的正式組件。

〔使用鐵絲＆莖部粗細的基準〕
#14至16…粗0.5至1cm
#18至20…粗0.1至0.5cm
#22至30…粗0.1至0.2cm

※本書的莖部標記方法
主莖（#18 粗0.3cm）意指以18號鐵
絲包覆黏土，粗為0.3cm。

花莖・葉莖

花朵＆葉子的小組件用莖部。
使用粗0.1至0.2cm的細莖，或裸
線鐵絲＆紙包鐵絲。

▶ 假莖的作法

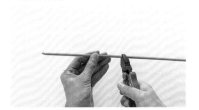

1cm

白膠

以剪刀在15cm長莖部的前端1cm處剪開切
口＆去除黏土，露出鐵絲。

鐵絲塗上白膠，將直徑1cm的黏土揉成蛋
形＆接合於莖部前端，等待完全乾燥。

▶ 裁剪莖部

▶ 變換莖部

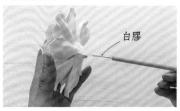

白膠

取需要的長度，以斜口剪裁剪。

花朵完全乾燥後，從花朵根部拔掉假莖，
去除主莖前端1至2cm的黏土，將主莖鐵絲
塗上白膠插入花朵根部。

[花瓣]

透過修整花瓣形狀，製作出每片花瓣的紋路表情＆輪廓姿態，
才能型塑出真實生動的黏土花朵。

1.調配需要分量的花瓣色土

之後若想再次調配出
相同顏色是困難的，
因此建議一次
製作稍多一些的分量。

2.塑型

▶ 製作圓球

取一片花瓣分量的黏土，
在手掌心滾動搓圓。

▶ 製作淚滴狀

將圓球黏土滾成細長條，
使前緣變尖，形成淚滴狀。

▶ 以指腹按壓整形

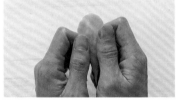

在圓球狀＆淚滴狀的黏土上，以指腹按壓
＆延展出平坦面，修整出理想的花瓣形
狀。

▶ 以指腹圓弧壓平

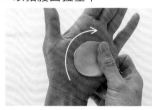

越往外緣越薄！

將搓圓的黏土放於掌心，
大姆指以畫圓弧的方法延展壓平。

▶ 在印模上壓平拓印

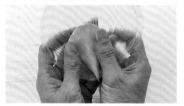

在縱向直線及波浪紋的專用印模（參
見P.76）上，按壓圓球狀＆淚滴狀的
黏土，將黏土延展壓平。

印上花脈
紋路了！

▶ 畫開切口・修整形狀

在延展開的花瓣邊緣以細針劃開切
口，再去除多餘的黏土＆修整形狀。

3.將花瓣加上波紋表情

▶ 花脈

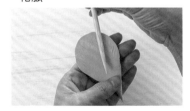

以附有花紋的細工棒（參見P.76）沿著花
瓣邊緣稍微捻壓轉動，拓印上淺淺的圖
紋，呈現出質感。

▶ 波浪褶邊

以細工棒在花瓣邊緣施力按壓轉動，作出
波浪造型。

▶ 立體弧度

將丸棒置於花瓣中心，按壓出花瓣的立體
圓弧感。

[葉子‧花萼]

僅管單朵花已是很完整的作品，但若加上花萼或葉子，
生花般枝狀的品質更高，也更能達到裝飾的重點效果。
基本作法與花瓣作法大致相同。

1.調配葉子‧花萼的色土

2.塑型

▶ 在印模上壓平拓印

在葉脈紋的專用印模上，按壓圓球狀或淚滴狀的黏土。

▶ 裁出葉子形狀

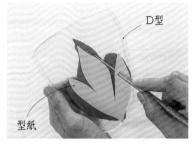

以細針將擀平的黏土如描繪葉子形狀般進行
切劃。請先製作葉片紙型，依紙型切劃會比
較方便。

3.將葉子加上葉脈紋路

▶ 加上葉脈

以細工棒在葉子表面按壓滾動，加上葉脈紋
路。

▶ 畫出葉脈

以細針畫出葉脈紋路。

▶ 加上葉莖

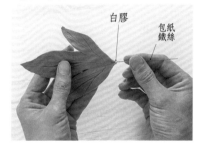

將包紙鐵絲尖端塗上白膠，從葉子的根部插
入至中心位置。

4.組合　※葉子若需上色，請在組合之前完成上色。

▶ 以花藝膠帶纏繞

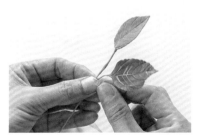

組合莖部＆莖部，以花藝膠帶纏繞固定。使
用以黏土包覆的莖時，可捏下兩莖重疊處的
黏土，避免莖變得太粗看起來不自然。

▶ 上色至與莖部顏色融合

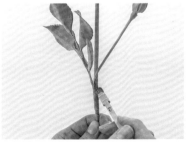

以近似莖部顏色的綠色將花藝膠帶處暈染上
色，呈現出自然交融的顏色。

● 花萼的作法

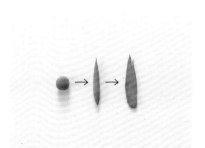

搓揉圓球黏土製成細長的淚滴狀，並以印模
按壓＆修整形狀。待花朵乾燥後，再以白膠
黏上花萼。

Roses

香水月季
Tea Rose

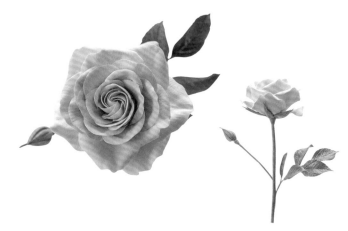

材料&工具

· 各色輕量黏土　· 假莖
· 花朵主莖（#18 · 粗0.5cm）　· 花苞主莖（#22 · 粗0.2cm）
· 葉莖（#24 · 粗0.1cm）　· 中心莖（#20 · 粗0.15cm）
· 花藝膠帶（淡綠色 · 寬0.6cm）
· 白膠　· 壓克力顏料　· 葉子印模（B型 · D型）等

製作花蕊

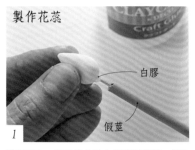

1
將直徑2cm的淡綠色黏土作成圓錐狀，插入
塗上白膠的假莖前端，靜置乾燥。

製作花朵

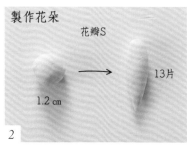

花瓣S

1.2 cm　13片

2
製作13片花瓣S。將黏土調配出花瓣顏色
後，揉成直徑1.2cm的圓球，再作成淚滴
狀。

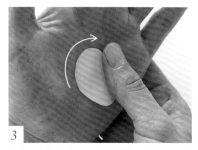

3
將步驟2置於掌心，以大姆指的指腹如畫圓
般展開壓平。

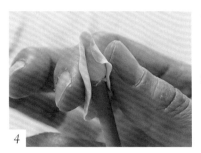

4
取1片步驟3的花瓣包覆假莖前端，並修整成
圓錐狀，花蕊完成。

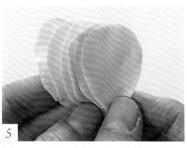

5
層疊錯開6片步驟3的花瓣。維持花瓣邊緣不
重疊的狀態，手捏根部位置。

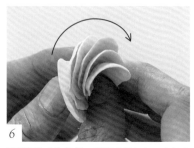

6
緊緊捏住5的根部，朝順時針方向，小幅畫
圓推開花瓣。剩餘6片花瓣也以相同作法製
作，完成兩組重疊的花瓣備用。

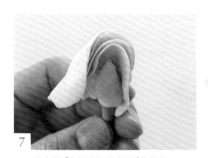

7
取一組步驟6的花瓣包覆步驟4的花蕊。

8
將另一組步驟6的花瓣單側，插入步驟7花瓣
的內側缺口，再包覆疊合前一組花瓣外側半
圈。

9
以兩組花瓣圍繞花蕊，整圈包覆後，順著根
部與莖部捏合成一體。

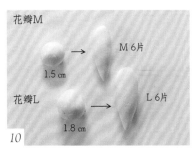

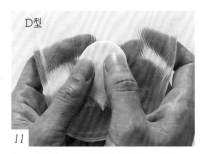

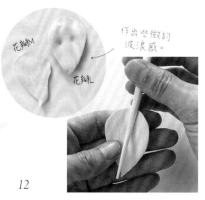

作出些微的波浪感。

花瓣M

花瓣L

10

製作花瓣M‧L。先各揉出6個直徑1.5cm‧1.8cm的圓球，再作成淚滴狀。

花瓣M
1.5 cm
M 6片

花瓣L
1.8 cm
L 6片

11

在葉子印模上壓平拓印＆修整出花瓣形狀，使邊緣周圍薄，越往根部越厚。

D型

12

以細工棒在花瓣的表面按壓滾動。花瓣M稍微修整表面即可，花瓣L需在表面加上紋路，並使邊緣呈波浪狀。

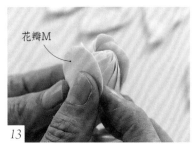

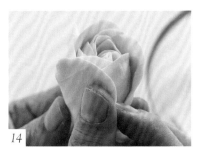

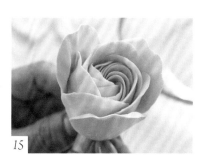

花瓣M

13

取3片花瓣M，以水稍微沾濕根部，保持相同間距地貼在步驟9的半成品上。

14

以剩餘的3片花瓣M填滿步驟13花瓣M之間的空隙，再稍微翻壓花瓣根部，使花瓣邊緣不緊密貼合。

15

花瓣L也以相同作法，三片一組地進行層疊貼合。有紋路的花瓣面朝內，貼合位置稍微比花瓣M略高一些。

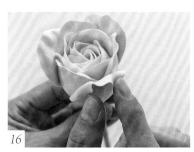

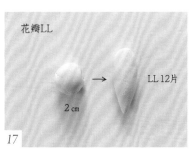

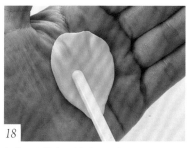

16

指尖沾附少許的水，將花瓣邊緣外翻下壓。保持此狀態放置至半乾。

17

製作12片花瓣LL。先揉出直徑2cm的圓球，再作成美麗的淚滴狀。

花瓣LL
2 cm
LL 12片

18

在葉子印模（D型）上壓平拓印後，將細工棒沾水，縱向按壓紋路，使花瓣呈現圓弧。

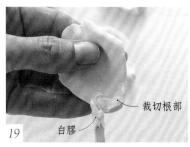

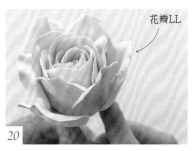

越往外側的花瓣越大，顏色越淺，成品就會更加美麗。

Point!

19

以指腹將花瓣的邊緣修整出圓弧後，靜置至半乾，再將根部塗上白膠，貼合於步驟16的周圍。花瓣根部若太長可裁切修剪。

裁切根部
白膠
16

20

等間距地貼合3片花瓣LL後，再取3片花瓣貼合於空隙處，依此作法視整體協調性來調整貼合花瓣。越往外層，花瓣的高度越往下方移動，並在根部壓合，呈現出向外展開花瓣的盛開模樣。

花瓣LL

Roses

變換主莖

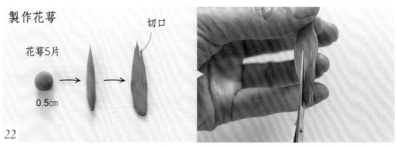

白膠

花朵主莖

21
花朵乾燥後，拔出假莖，插入露出尖端鐵絲約1cm，塗上白膠的花朵主莖（#18．粗0.5cm）。

製作花萼

花萼5片

切口

0.5cm

22
將直徑0.5cm的淡綠色黏土作成細長淚滴狀後，以葉子印模（D型）壓平，再以細工棒擀上紋路，尖端以剪刀剪2至3道切口。

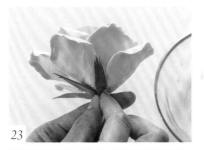

23
花萼根部沾附少量的水，有紋路的面朝下，貼合於花朵根部。

24
放射狀地等距貼上5片花萼。

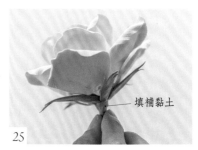

填補黏土

25
在根部填補黏土，作出隆起狀，加強固定花萼。

製作葉子

葉子5片

1.5cm

26
將黏土調配出葉子顏色後，將直徑1.5cm的圓球作成淚滴狀。

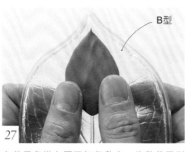

B型

27
在葉子印模上壓平拓印黏土，修整葉子形狀。

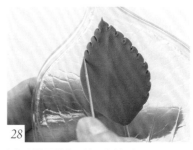

28
以細針按壓葉緣，等距地劃開切口。

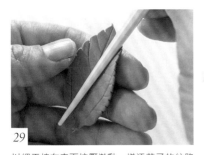

29
以細工棒在表面按壓擀動，增添葉子的紋路表情。

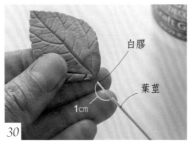

白膠

葉莖

1cm

30
加上葉莖。將葉莖裁至5cm長，前端露出約1cm的鐵絲，沾附白膠插入步驟29的葉子。

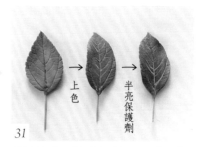

上色

半亮保護劑

31
靜置乾燥後，進行上色（參見P.78）。葉子的正反整體塗上綠色＆畫出葉脈，待顏料乾後，塗上半亮保護劑，再靜置乾燥。共作5片相同的葉子。

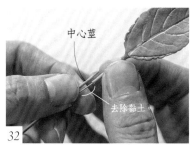

中心莖

去除黏土。

32

使葉莖末端露出約2cm鐵絲，與長10cm的中心莖重疊後，以花藝膠帶纏繞固定。

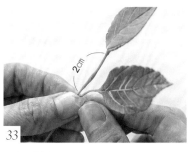

2cm

33

在步驟32的葉子下方約2cm處，加上另一根葉子，並以花藝膠帶纏繞固定葉莖。

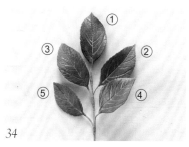

① ② ③ ④ ⑤

34

以相同作法，從上方依序加上5片葉子。

製作花苞

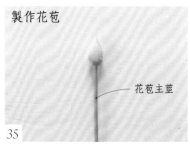

花苞主莖

35

將直徑1.5cm的淡綠色黏土作成圓錐狀後，安裝於10cm長的花苞主莖（#22・粗0.2cm）前端。

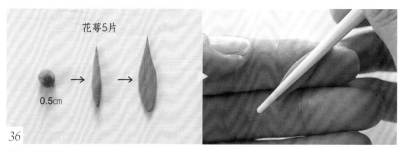

花萼5片

0.5cm

36

製作5片花萼。將直徑0.5cm的綠色黏土作成細長淚滴狀後，以葉子印模（D型）壓平，再以細工棒在表面按壓搓動，加上紋路。

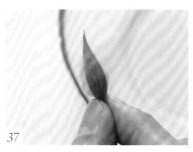

37

取5片花萼在根部沾水，有紋路的面朝外，貼合於步驟35外圍，包覆＆隱藏花蕊。

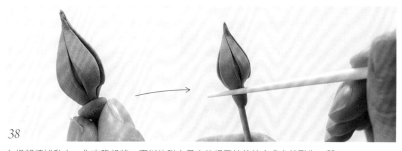

38

在根部填補黏土，作出隆起狀，再以沾附少量水的細工棒使接合處自然融為一體。

組合

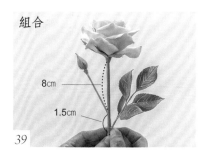

8cm

1.5cm

39

在花朵下方8cm處，加上花苞主莖，以花藝膠帶纏繞固定。再在花苞主莖下方1.5cm處，依相同作法加上步驟34的葉子。

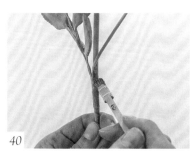

40

以莖部同色系的顏料將花藝膠帶上色，使接合處自然融為一體。

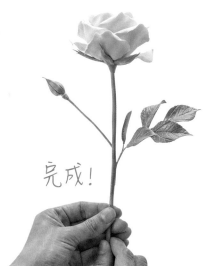

完成！

Roses

Rose Variations
—— 不同品種的玫瑰 ——

玫瑰的種類多不勝數，顏色、花瓣數量、形狀、花蕊的形狀……只要有些微的變化，呈現的感覺也截然不同。

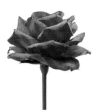

劍型花瓣的香水月季

花瓣往外翻捲的
深粉紅色香水月季。

花瓣的作法重點

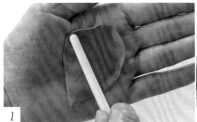

1

使用沾附少量水的細工棒，
在花瓣邊緣按壓擀動。

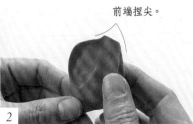

前端捏尖。

2

以指腹將邊緣外側捏出圓弧外翻，
使花瓣邊緣的中央呈尖頭狀。

露出花蕊的庭園玫瑰

大大地展開花瓣，露出花蕊的庭園玫瑰。
在此使用圓頭花蕊。

花蕊的作法

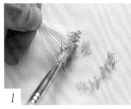

1

將圓頭花蕊的前端
塗上黃色。

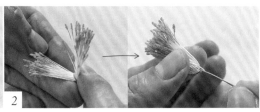

2

以30根圓頭花蕊為一束，中心以裸線鐵絲（#28）扭轉固定後
對摺。

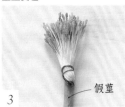

3

以鐵絲纏繞
固定於假莖的前端。

假莖

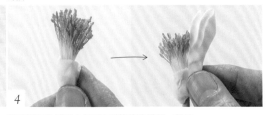

4

以花瓣同色的黏土包覆&隱藏花蕊鐵絲一部分，
再在周圍加上花瓣。

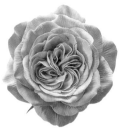

四分簇生型花瓣的
英國玫瑰

花瓣的片數多，中央的花瓣集中且排列成
明顯的四等分。花瓣形狀如漩渦狀展開的
優雅玫瑰。

中央花瓣的組合方法

1

重疊4至6片的花瓣，在根部集
合成1組，共製作6組。

2

在假莖上，以包覆前端的
方式加上步驟1的1組花
瓣，再朝著相同方向，如
畫圓般加上其餘花瓣。

3

6組花瓣緊鄰貼合，填滿空
隙，之後再一片一片地加上
外層花瓣。

胸花

作品P.8

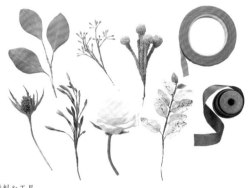
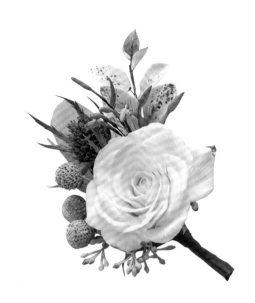

材料&工具

・花朵（玫瑰、刺芹等） ・葉子（尤加利葉、初雪葛等）
・絨球花 ・茉莉花花苞 ・尤加利果實
・花藝膠帶（淡綠色・寬1.2cm） ・緞帶

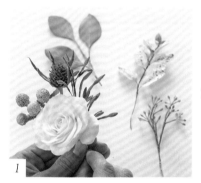

1

以重點花朵為中心，將配花一一裝飾於主花周圍，仔細調整整體的顏色&高度平衡感。

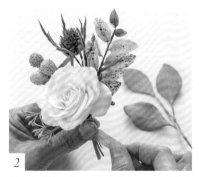

2

保留大片葉子備用，收攏花束莖部&以花藝膠帶纏繞固定。

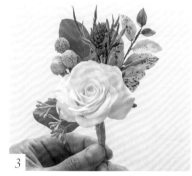

3

將葉子重疊於最後方，以花藝膠帶纏繞固定至最下方。

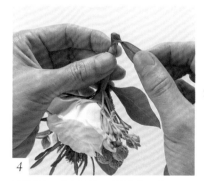

4

以緞帶由下往上纏繞，隱藏花藝膠帶。

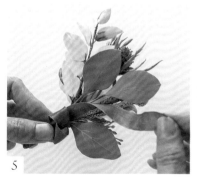

5

在花朵&葉子的根部纏繞緞帶，填滿空隙；再將緞帶端穿過緞帶圈，拉緊固定後，剪去多餘部分。

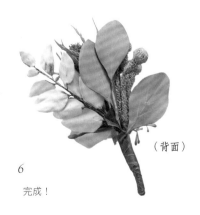

6

（背面）

完成！

Wildflowers

罌粟（盛開・花苞）
Poppy

材料&工具

・各色輕量黏土　・主莖（#18 粗0.2cm）
・包紙鐵絲（白色 #26）
・花藝膠帶（淡綠色・寬0.6cm）
・白色圓頭花蕊　・白膠　・壓克力顏料
・葉子印模（D型）　・矽膠印模（罌粟印模）　・鑷子

[盛開]

製作花蕊

2.5 cm

主莖

1

將直徑1.5cm的綠色黏土作成2.5cm的細長圓柱，接合於主莖前端。

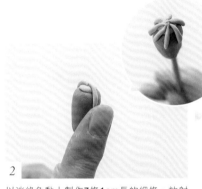

2

以淡綠色黏土製作7條1cm長的細條，放射狀地接黏於花蕊前端。

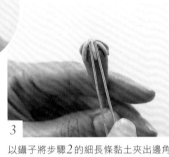

3

以鑷子將步驟2的細長條黏土夾出邊角，修整形狀。

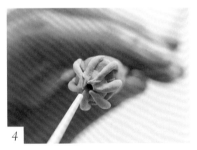

4

以尖頭細工棒在花蕊頂部開孔。

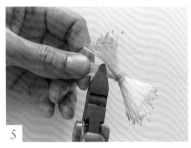

5

將圓頭花蕊的細線塗上綠色，圓蕊塗上黃色，剪下1.5cm。

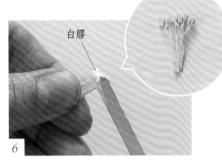

白膠

6

剪下的花蕊每15至20根集合成1束，並在根部塗上白膠固定。

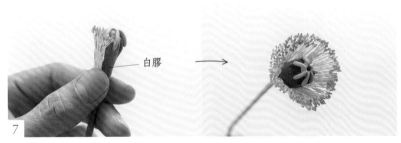

白膠

7

將步驟6的花蕊塗上白膠，圍繞黏合於步驟4的花蕊周圍一圈。

製作花瓣

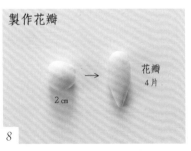

花瓣
4片

2 cm

8

將直徑2cm的白色黏土作成淚滴狀。

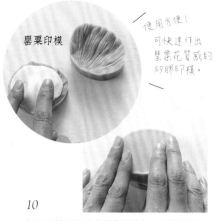

罌粟印模

使用方便！
可快速作出
罌粟花質感的
矽膠印模。

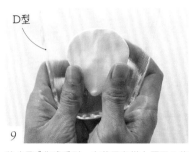

D型

9
將步驟8作成扇形，在葉子印模上壓平＆修整成花瓣的形狀。

10
在從印模取下的步驟9花瓣上，再次以罌粟印模按壓後，以細工棒在花瓣邊緣按壓擀動，作出花瓣的自然波浪感。

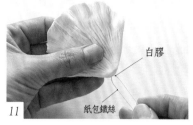

白膠

紙包鐵絲

11
將紙包鐵絲剪下12cm，摺彎成U字形，插入花瓣根部。

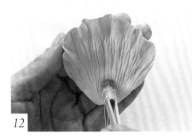

12
花瓣上色。上方三分之二塗上淡粉紅色，根部則以淡綠色暈染上色。

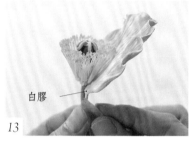

白膠

13
靜置至半乾時，將花瓣根部塗上白膠與花蕊貼合，再以花藝膠帶將根部纏繞固定（①）。

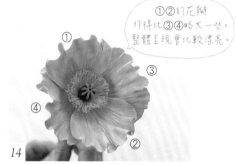

①②的花瓣
作得比③④略大一些，
整體呈現會比較漂亮。

① ③ ④ ②

14
在步驟13花瓣的對角線上加上一片花瓣（②），再以剩餘的兩片花瓣（③④）填補兩側空隙。

[花苞]

製作花蕊

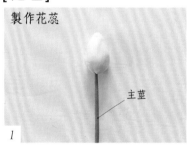

主莖

1
將與花瓣同色的直徑2.5cm黏土製成粗短的淚滴狀，接合於主莖前端。

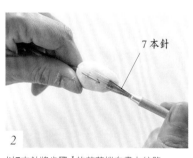

7本針

2
以7本針將步驟1的花蕊縱向畫上紋路。

製作花苞

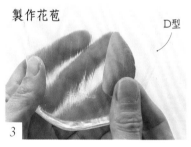

D型

3
製作2片花苞。將直徑1.5cm的淡綠色黏土作成淚滴狀後，在葉子印模上壓平＆作出花苞形狀。

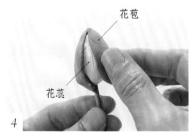

花苞

花蕊

4
以步驟3花苞包覆步驟2花蕊，作出稍微可從縫隙間看見花蕊的模樣。

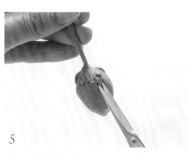

5
上下反轉花莖，以剪刀將花苞剪出小切口，使表面呈現突起的刺狀。

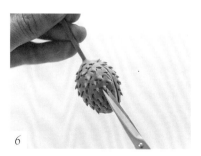

6
將花苞整體加上突刺效果，完成！

Wildflowers

大理花
Dahlia

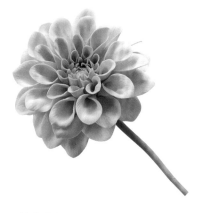

材料&工具

· 各色輕量黏土
· 假蕊　 ·主莖（#18·粗0.3cm）
· 白膠
· 壓克力顏料
· 葉子印模（D型）等

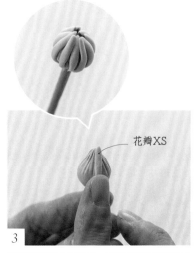

製作花蕊

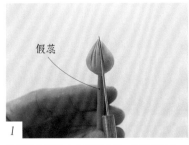

1

將假蕊前端塗上白膠接合後，將直徑1.5cm的綠色黏土作成洋蔥狀，並以細針縱向按壓畫出紋路。

製作花瓣

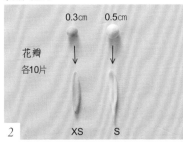

0.3cm　0.5cm

花瓣
各10片

2 XS　S

花瓣XS·S各製作10片。將直徑0.3cm淡綠色黏土＆直徑0.5cm淡粉紅色黏土製成細長淚滴狀，再在葉子印模（D型）上壓出形狀。

花瓣XS

3

花瓣XS沾附少量的水，以10片花瓣在步驟1花蕊周圍放射狀地排列貼合。

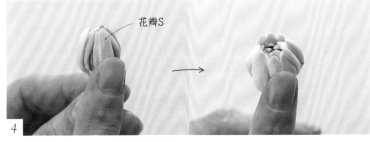

花瓣S

4

花瓣S沾附少量的水，使花瓣前端稍微懸空，以10片花瓣在步驟3花蕊周圍貼合一圈。

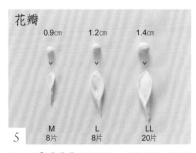

花瓣

0.9cm　1.2cm　1.4cm

5 M　L　LL
　　8片　8片　20片

依步驟5-①②③相同作法，製作指定片數的花瓣M·L·LL。

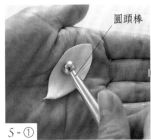

圓頭棒

5-①

搓圓淡粉紅色黏土後，製成細長淚滴狀＆在葉子印模（D型）上壓平。再以細工棒在表面縱向擀出紋路，並以圓頭棒壓出弧度。

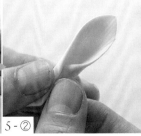

5-②

自花瓣根部縱向卷成筒狀。

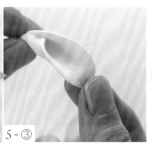

5-③

以手指將花瓣L·LL前緣稍微往下按壓外翻。

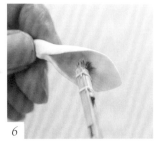

6

靜置半乾後，以比花瓣略深的粉紅色在花瓣內側暈染上色，為作品增添重點色彩。越靠近根部，顏色越深。

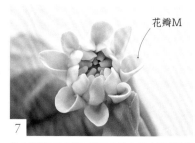

花瓣M

7

以白膠將8片花瓣M等距地貼合於步驟4花蕊根部周圍。

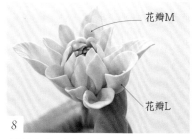

花瓣M

花瓣L

8

先以白膠將4片花瓣L等距地貼合於步驟7周圍，再以填補空隙的方式貼合其餘4片花瓣L。

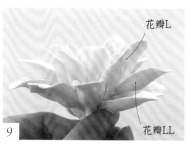

花瓣L

花瓣LL

9

以白膠將花瓣LL貼合於步驟8的周圍。花瓣LL的位置應比花瓣L低，使花瓣呈現向外展開的模樣。

製作花萼

輕捏花瓣根部與莖部接合時，
適度地去除多餘黏土。

10

一邊保持整體花瓣的協調感，一邊以指尖沾附少量的水，將底側根部修整平順＆替換上主莖（參見P.53）。

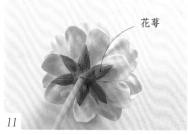

花萼

11

將直徑0.7cm的綠色的黏土製成淚滴狀，再在葉子印模（D型）上壓平，製作花萼。共製作6片，並以白膠貼合於已完全乾燥的步驟10花朵根部。

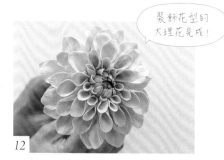

裝飾花型的
大理花完成！

12

完成！

Dahlia Variations
—— 不同品種的大理花 ——

從複瓣的華麗大花瓣到小巧惹人憐的小花瓣，
大理花有各式各樣的開花方式及花瓣形狀，可謂品種豐富＆千姿百態的花朵。
使用黏土製作時，藉由調整花瓣顏色、瓣數、大小，試著作作看各種不同的大理花吧！

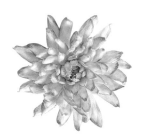

細小花瓣的外側往外翻，以噴霧狀往外展開的細長型外翻花瓣。淡粉色的漸層，呈現出嬌嫩的柔美感。

以深紅色的花瓣展現嬌艷氣勢。製作深色花瓣時，花瓣整體需塗上與黏土同色系的顏料以防止褪色。

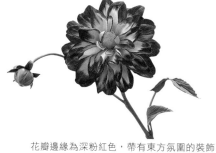

花瓣邊緣為深粉紅色，帶有東方氛圍的裝飾花型（Decorative tyeps）花瓣。外加花苞或花朵時，假蕊替換上主莖後，需以花藝膠帶纏繞固定。

花朵中央露出花蕊的牡丹花式花瓣。越往外側花瓣越大，整體呈現向外展開的姿態。

Wildflowers

波斯菊

Cosmos

材料&工具

- 各色輕量黏土
- 主莖（#20・粗0.2cm）・葉莖（#24 粗0.1cm）
- 裸線鐵絲（#28）・花藝膠帶（淡綠色・寬0.6cm／使用時裁至寬0.3cm）
- 白色圓頭花蕊　・棉線花蕊　・白膠　・壓克力顏料　・葉子印模（D型）等

製作花蕊

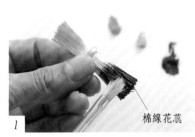
棉線花蕊

1 將一束棉線花蕊單側塗上黃色，另一側塗上棕色。圓頭花蕊兩端皆塗上深黃色。

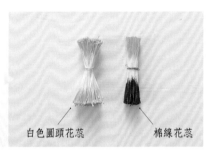
白色圓頭花蕊　　棉線花蕊

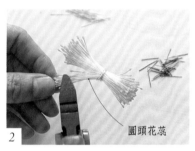
圓頭花蕊

2 自圓頭花蕊前端剪下0.5cm。

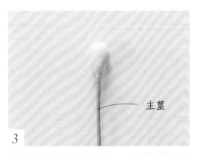
主莖

3 在主莖的前端加上以直徑1cm淡綠色黏土作成的圓錐狀花蕊。

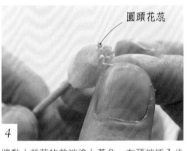
圓頭花蕊

4 將黏土花蕊的前端塗上黃色，在頂端插入步驟2剪下的圓頭花蕊。

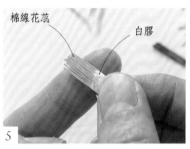
棉線花蕊　　白膠

5 自步驟1的棉線花蕊兩端，剪下黃色&棕色各1.5cm後，並排數根花蕊，在根部塗上白膠固定成片狀。

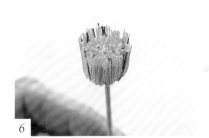

6 將步驟5的片狀花蕊塗上白膠，包圍貼合於步驟4黏土花蕊周邊。再以相同作法隨意混合黃色、棕色花蕊，圍繞黏土花蕊一圈。

製作花瓣

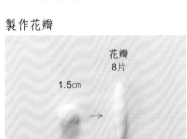
花瓣
8片
1.5cm

7 製作8片花瓣。將直徑1.5cm的白色黏土作成細長淚滴狀。

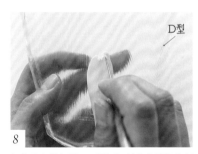
D型

8 在葉子印模上壓平，再以細針在花瓣邊緣劃出鋸齒狀切口。

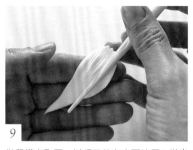

9
從印模上取下，以細工棒在表面按壓＆擀出花瓣的紋路表情。

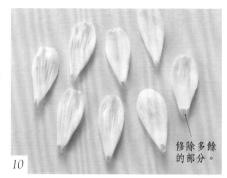

10
修除多餘的部分。

外翻、作出自然波浪狀，將8片花瓣分別加上紋路後，靜置至半乾狀態，再修除根部多餘的部分。

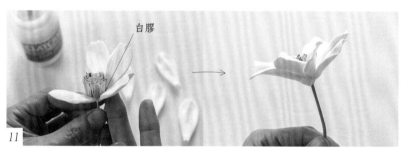

白膠

11
花瓣的根部塗上白膠，視整體的協調感包圍步驟6花蕊後，靜置乾燥。

製作花萼

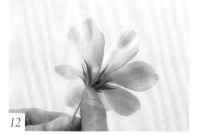

12
將直徑0.5cm綠色黏土作成長1cm的尖頭細長狀，共製作10片放射狀排列黏貼於乾燥完成的花朵底部。

製作枝葉

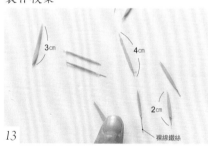

3cm
4cm
2cm
裸線鐵絲

13
製作葉子。將2至5cm長的裸線鐵絲纏繞上粗0.1cm的淡綠色黏土，稍微按壓攤平，並使邊緣的鐵絲露出0.2至0.3cm。

葉子的組件①

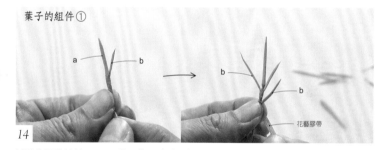

a　　b
b
b
花藝膠帶

14
以花藝膠帶纏繞4至5cm的長葉子（a）1根＆1至2cm的短葉子（b）3根，製作葉子組件①。

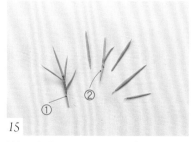

①
②

15
以相同作法，組合長葉子組件①，短葉子組件②，並視整體平衡，依步驟13作法製作長短不一的葉子。

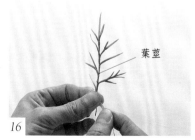

葉莖

16
裁剪出14cm長的葉莖，自上方開始依順序以花藝膠帶纏繞上步驟15的組件，製作1根枝葉。完成後，以相同作法再製作1根。

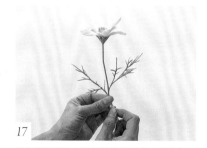

17
以花藝膠帶將步驟16的枝葉纏繞固定於步驟12的花莖上，再以莖部相同顏色將花藝膠帶上色，使接連處自然融為一體。

Wildflowers

金合歡
Mimosa

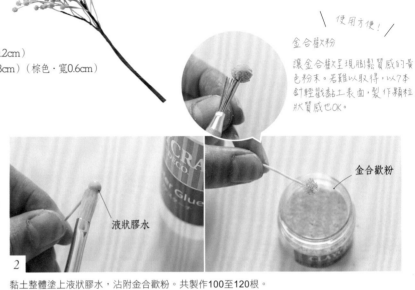

材料&工具

· 各色輕量黏土
· 花莖①（#24・粗0.1cm）②（#22・粗0.1cm）
· 葉莖（#22・粗0.1cm）　· 主莖（棕色 #20・粗0.2cm）
· 花藝膠帶（淡綠色・寬0.6cm／使用時裁至寬0.3cm）（棕色・寬0.6cm）
· 白膠　· 金合歡粉　· 壓克力顏料等

使用方便！

金合歡X粉

讓金合歡X呈現鬆脆質感的黃色粉末。若難以取得，以7本針輕戳黏土表面，製作顆粒狀質感也OK。

製作花朵組件

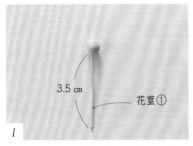

1　剪下3.5cm長的花莖①（#24・粗0.1cm），在前端加上直徑0.4cm的黃色黏土。

2　黏土整體塗上液狀膠水，沾附金合歡粉。共製作100至120根。

液狀膠水

金合歡粉

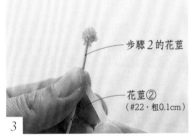

3　剪下10cm長的花莖②，並將前端與步驟2的花莖接合，以花藝膠帶纏繞固定。

步驟2的花莖

花莖②
（#22・粗0.1cm）

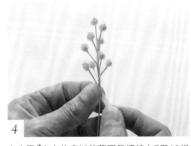

4　自步驟3上方依序以花藝膠帶纏繞上7至10根步驟2的花莖，完成花朵組件。

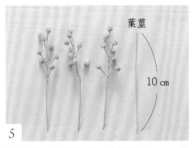

葉莖

10 cm

5　以相同作法再製作2組，並準備長度10cm的葉莖（#22 粗0.1cm）。共製作如圖所示的組件4組。

組合花朵組件

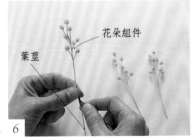

花朵組件

葉莖

6　在葉莖前端先以棕色花藝膠帶纏繞固定1根花朵組件，再在接合處繼續加上其餘的花朵組件。每加一根，皆以棕色花藝膠帶纏繞延伸最至下方。

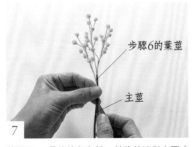

步驟6的葉莖

主莖

7　剪下20cm長的棕色主莖，並將前端與步驟6的葉莖接合，以棕色花藝膠帶纏繞固定。

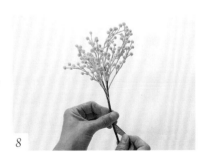

8　依步驟7相同作法製作4根，再集合成束，以棕色花藝膠帶纏繞固定至莖的最下方。

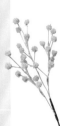

莓果
Berry

材料&工具

· 樹脂黏土　·各色輕量黏土
· 果實莖（#22·粗0.1cm）　·葉莖（#24·粗0.1cm）
· 主莖（#18·粗0.2cm）
· 花藝膠帶（淡綠色·寬0.6cm／使用時裁至寬0.3cm）
· 白膠　·葉子印模（D型·H型）　·壓克力顏料

製作果實

1
樹脂黏土混合綠色壓克力顏料，製作淡綠色的黏土。

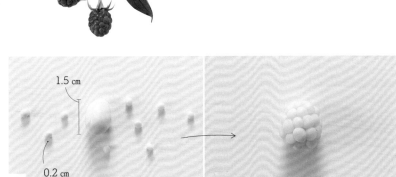

2
先製作1.5cm長的蛋形1個＆直徑0.2cm圓球20至30個，再將蛋形黏土的周圍塗抹白膠，不留空隙地黏上小圓球黏土。共製作2個。

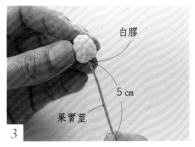

3
剪下5cm長的果實莖（#22·粗0.1cm），前端塗上白膠，插入半乾的步驟②果實，再靜置等待半乾。

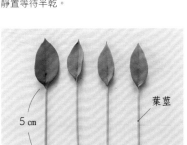

4
以紅色＆棕色顏料將步驟3的果實上色，乾燥後塗上半亮保護劑。再將直徑0.3cm的淡綠色黏土以葉子印模（D型）壓印出6片花萼，加於果實根部＆作出外翻捲的模樣。

製作葉子

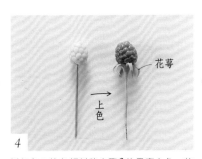

5
以輕量黏土調配綠色黏土，取直徑0.8cm的黏土作成淚滴狀，再以葉子印模（H型）壓平，中央以細針按壓出葉脈。

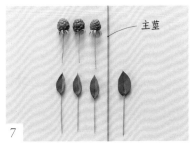

6
將5cm長的葉莖（#24·粗0.1cm）前端塗上白膠，插入葉子根部，再將葉子整體塗上綠色，乾燥後塗半亮保護劑。以相同作法再製作3片。

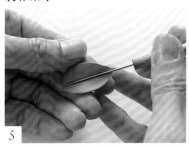

7
備齊3個步驟4的果實＆4片步驟6的葉子＆主莖，進行組合。

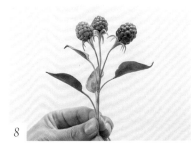

8
自主莖的前端以花藝膠帶纏繞固定3個果實後，在接合處下方1cm處，纏繞固定1片葉子，再從上往下依序纏繞固定共4片葉子。

Leaves

尤加利葉
Eucalyptus

材料&工具

· 各色輕量黏土
· 主莖（#18·粗0.2cm）
· 紙包鐵絲（綠色 #28）
· 花藝膠帶（淡綠色·寬0.6cm）
· 白膠　·壓克力顏料等

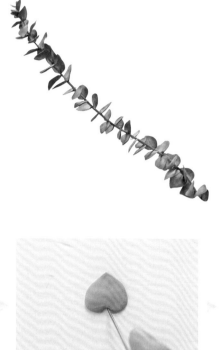

製作葉子

1

將直徑0.8cm的綠色黏土作成淚滴狀後，按壓展平，修整形狀。

2

以細針劃開內凹切口，修整成心形。

3

以細針按壓葉子中心處，製作葉脈。

白膠
紙包鐵絲

4

將3cm長的紙包鐵絲前端塗上白膠，插入步驟3葉子的內凹處。

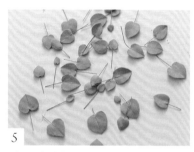

5

以相同作法製作不同大小的葉子&加上葉莖，共製作40片。

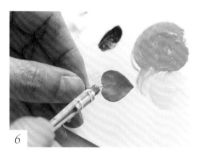

6

葉子整體塗上淡綠色，根部以灰綠色暈染，增加設計重點。

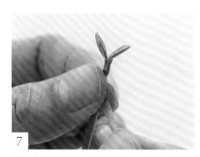

7

捏除主莖前端黏土露出鐵絲，再加上2片葉面相對的步驟6小葉子，以花藝膠帶纏繞固定。

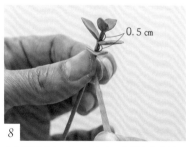

0.5 cm

8

在步驟7下方0.5cm處加上2片稍大的葉子，同樣葉面相對地纏繞固定後，再往下方0.5cm處，與上方葉子呈直角的方向加上葉子&纏繞固定。

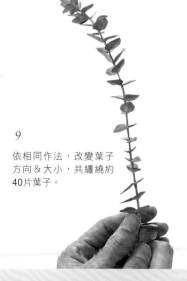

9

依相同作法，改變葉子方向&大小，共纏繞約40片葉子。

Leaves
——

迷迭香
Rosemary

材料＆工具
- 各色輕量黏土
- 主莖（米白色 #24·粗0.2cm）
- 裸線鐵絲（#28）
- 花藝膠帶（淡綠色·寬0.6cm／使用時裁至寬0.3cm）
- 白膠　·壓克力顏料

製作葉子

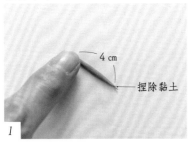

1
以粗0.2cm綠色黏土包覆2至4cm長的裸線鐵絲，並以手指壓平，使單側邊端露出約0.5cm的鐵絲。

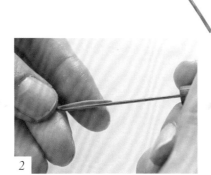

2
以細針在葉子單側表面壓出葉脈紋路。

3
步驟2乾燥後，取數根為一束，在葉子的根部塗上淡綠色，添加重點色。

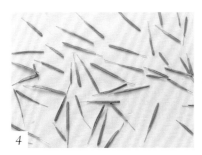

4
以相同作法製作80至100片長度些微不同的葉子。

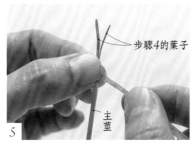

5
使主莖的前端露出一部分鐵絲，加上2片葉面相對的步驟4，以花藝膠帶纏繞固定。

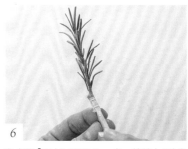

6
在步驟5下方0.2至0.3cm處，纏繞上1片步驟4葉子。再慢慢地往下移動，以花藝膠帶陸續纏繞上約30片葉子，並以淡棕色將膠帶處暈染上色。

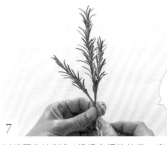

7
以相同作法製作3根組合好的枝葉，高低錯落地收攏成束後，以花藝膠帶纏繞固定，並以淡棕色將膠帶處暈染上色。

Point!

纏繞組合時，建議捏除重疊處的黏土，露出鐵絲後再以花藝膠帶纏繞，避免莖過粗。

Succulent Plants

石蓮花

Echeveria

材料&工具

· 輕量黏土（白色）
· 樹脂黏土　· 假蕊（粗0.5cm）
· 裸線鐵絲（#28）
· 紙包鐵絲（綠色 #24）
· 白膠
· 壓克力顏料等

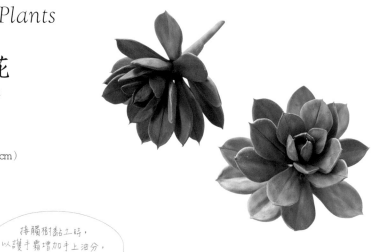

> 接觸樹黏土時，
> 以護手霜增加手上油分，
> 可減少黏手的問題。

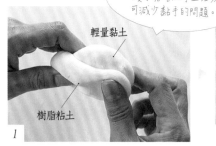

1 樹脂黏土&輕量黏土以4:1的比例混合，再加入壓克力顏料，調配出淡綠色黏土（參見P.52）。

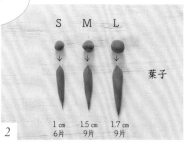

2 以步驟1的黏土製作直徑1cm‧1.5cm‧1.7cm的黏土圓球，再作成淚滴狀。共製作6片S‧9片M‧9片L。

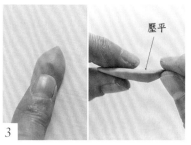

3 將淚滴狀的黏土按壓出平坦面，修整形狀。使前端呈尖頭狀，前緣部分葉片厚實，根部細且薄。

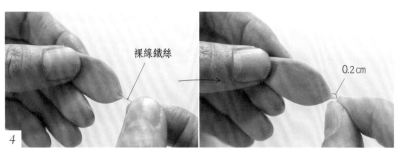

4 將2cm長的裸線鐵絲插入步驟3的前端，露出約0.2cm鐵絲，再捏尖葉子根部黏土，包覆外露的鐵絲，修整外觀。

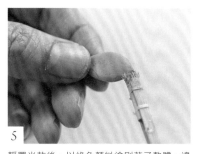

5 靜置半乾後，以綠色顏料塗刷葉子整體，邊緣則以淡粉紅色增添重點色。

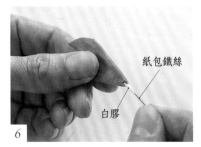

6 在步驟5的葉子根部插入2cm長的紙包鐵絲。

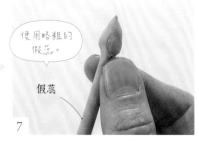

> 使用略粗的假蕊。

7 準備粗0.5cm的假蕊，在假蕊前端覆蓋上與花瓣同色的直徑0.8cm黏土圓球，並修整成紡錘形狀作為花蕊。

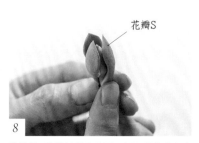

8 將花瓣S的鐵絲塗上白膠，插入花蕊黏土中加以固定。共以3片花瓣S包圍步驟7前端。

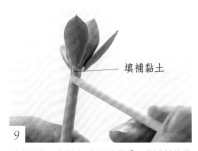

花瓣S

填補黏土

9

以剩餘的3片花瓣S包圍步驟8。花瓣前緣微開，根部加上與花瓣同色的黏土，再順壓莖部作出一體成型感。

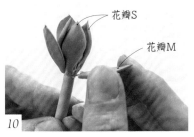

花瓣S

花瓣M

10

高度稍微往下移動，以相同作法在花瓣S之間加上3片花瓣M。

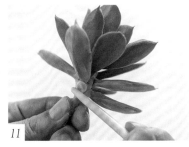

11

以剩餘的3片花瓣M填補步驟 *10* 花瓣M之間的空隙，再慢慢地往下移動，一次加上3片花瓣L，合計9片。

Point!

每次增加花瓣時，根部皆請填補黏土 & 與莖部修整成一體，使下方花瓣的鐵絲容易插入！

綠之鈴
Green Necklace

材料＆工具
・樹脂黏土
・葉莖（#24・粗0.1cm）　・主莖（#22・粗0.1cm）
・花藝膠帶（淡綠色 寬0.6cm／使用時裁至寬0.3cm）
・白膠　・壓克力顏料　・半亮保護劑等

葉莖

1

混合樹脂黏土＆壓克力顏料，調配出淡綠色的黏土。將直徑0.5至1cm的黏土圓球作成尖頭的蛋形，插入2至4cm長的葉莖。

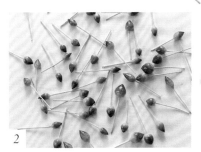

2

靜置半乾後，整體先塗上淡綠色，再保留根部1/3不塗，再次塗上深綠色。待顏料乾燥後，塗上半亮保護劑。以相同作法，共製作20至30根大小稍微不同的葉子。

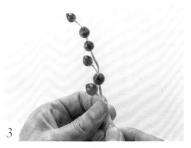

3

在主莖前端加上步驟2的葉莖，以花藝膠帶纏繞固定。再由上而下，調整葉莖長度及方向，一根一根地纏繞固定所有葉莖。

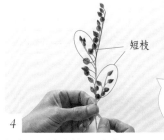

短枝

4

依喜好長度加上葉子，完成！

也可以一根根地增加到最後，或以步驟3相同作法組合1組短枝葉，在進行步驟3的過程中，與主莖一起纏繞也OK。

Succulent Plants

多子石蓮

Orostachys

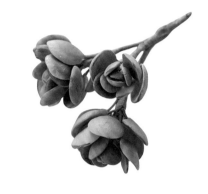

材料＆工具

・輕量黏土（白色）　・樹脂黏土
・葉莖（#24・粗0.1cm）　・紙包鐵絲（白色 #24）
・主莖（棕色 #22・粗0.2cm）
・花藝膠帶（淡綠色・寬0.6cm／使用時裁至0.3cm）
・白膠　　・壓克力顏料等

> 接觸樹脂黏土時，
> 以護手霜增加手上油分，
> 可減少黏手的問題。

1

混合樹脂黏土＆輕量黏土，加上顏料調配出淡綠色黏土（參見P.52），再揉出直徑1.2cm的黏土圓球，在平坦板子上壓平。共製作15至18片花瓣L。

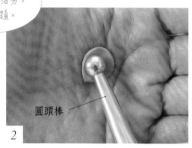

2

以圓頭棒塑型花瓣弧度。

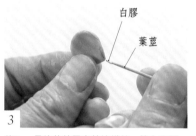

3

使3cm長的葉莖露出前端鐵絲，塗上白膠，插入步驟2的花瓣根部。

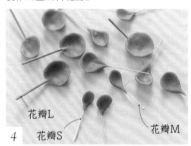

4

以相同作法製作6片花瓣S（直徑0.8cm）、15至18片花瓣M（直徑1cm），再將花瓣S・M插入3cm長的紙包鐵絲作為葉莖。

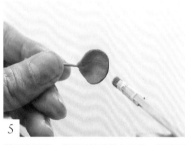

5

靜置半乾後，將葉子整體塗上綠色，邊緣則塗上淡粉紅色增加重點色。

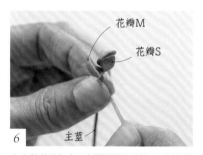

6

在主莖前端加上2片面對面的花瓣S，以花藝膠帶纏繞固定。再以包覆花瓣S的方式，一片一片地纏繞上3片花瓣M。

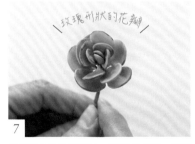

7

以相同作法依花瓣M、花瓣L的順序，視整體的協調性，以放射線排列出玫瑰花形。

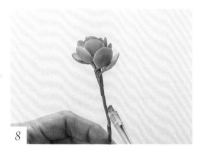

8

以淡棕色將莖部的花藝膠帶暈染上色。

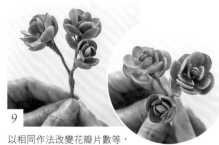

9

以相同作法改變花瓣片數等，製作形狀＆大小各異的3支，再整理成束，以花藝膠帶纏繞固定。

多肉植物景觀盆

作品P.38

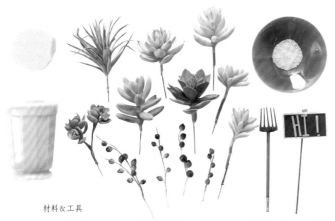

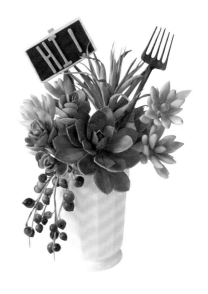

材料＆工具

・多肉植物（石蓮花、佛甲草屬植物、綠之鈴、空氣鳳梨、多子石蓮等）
・杯子等容器 ・發泡保麗龍板 ・輕量黏土（白色）
・園藝用石頭 ・園藝裝飾小物 ・白膠 ・液狀膠水

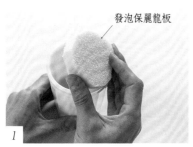

發泡保麗龍板

1
配合容器的大小裁切發泡保麗龍板，與容器搭配成一組備用。

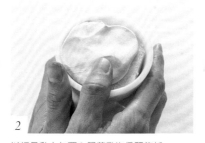

2
以輕量黏土包覆＆隱藏發泡保麗龍板。

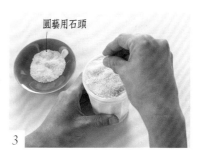

園藝用石頭

3
黏土的表面整體塗上白膠，撒上園藝用石頭，覆蓋表面。

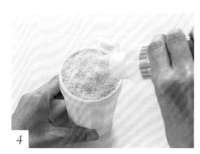

4
從園藝用石頭的上方，倒入大量的液狀膠水，黏合固定。

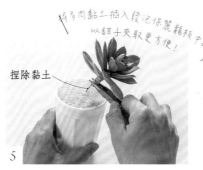

將多肉黏土插入發泡保麗龍板中時，以鑷子夾取更方便！

捏除黏土

5
視整體的協調性，裝飾排列主角。決定整體的位置＆高度，裁切莖部。並配合高度，去除莖部前端的黏土，插入發泡保麗龍板中。

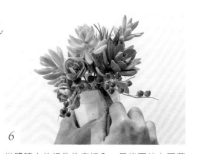

6
從體積大的組件依序插入，最後再放上園藝裝飾小物，完成！

使用工具&材料
Tools and Materials

在此將介紹製作黏土作品會使用到的基本工具&材料。
黏土藝術是即使沒有許多工具,只要有黏土就能輕鬆完成的手工藝。
但若有細工棒及印模等,作業起來會更加方便,更能輕鬆愉快地享受創作。

呈現紋路質感的工具

細工棒
用於製作花朵&葉子的不同紋路。前端有刻紋、不同粗細、尖頭型……有各種規格&款式。

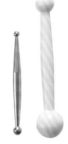

圓頭棒
用於將花瓣&葉子修整出弧度。

細針
用於將黏土劃出切口,或增加表面紋路。以胸針替代也OK。

7本針
前端有7根分離的細針,用於在黏土表面畫出紋路&劃開切口。以數根牙籤綁成一束來代替也OK。

塑膠刷
用於輕拍黏土表面,製作細緻質感。

作業台工具

黏土板
無吸水性的平坦板子,也很適合用於晾放靜置待乾的黏土組件。

延展工具

擀棒
用於擀平黏土。

黏合材料

白膠
用於黏合乾燥後的黏土&不同材質的組件。使用木工用白膠等也OK。

液狀膠水
黏度底的液狀膠水。在黏土表面整體鋪撒白色粉末時使用。

裁剪工具

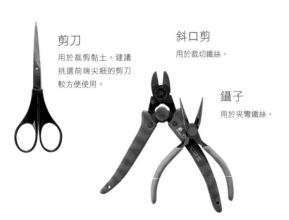

剪刀
用於裁剪黏土。建議挑選前端尖細的剪刀較方便使用。

斜口剪
用於裁切鐵絲。

鑷子
用於夾彎鐵絲。

印模

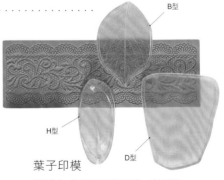

條型印模
按壓黏土,拓印圖案,以呈現蕾絲質感。

壓模
在壓平的黏土上,按壓取形。使用餅乾壓模也OK。

葉子印模
按壓黏土,製作花瓣&葉子形狀,並在表面拓印出紋路。本書使用B型‧D型‧H型。

B型
H型
D型

基底・芯材 ‥‥‥‥‥‥

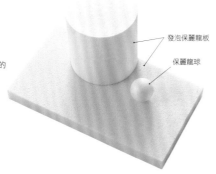

**發泡保麗龍板
保麗龍球**
放入黏土中,當作基底的
板狀物或圓柱物等。

發泡保麗龍板
保麗龍球

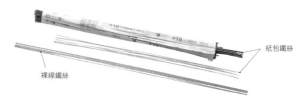

紙包鐵絲
裸線鐵絲

裸線鐵絲・紙包鐵絲(綠色・白色)
本書使用#18至#30。用於製作葉莖&莖部的芯材,或用於固定組件。
號數越大越細,越細則越柔軟。

花蕊 ‥‥‥‥‥‥‥‥‥‥‥

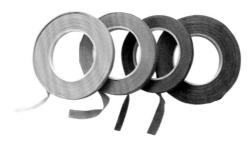

花蕊
棉線花蕊、圓球花蕊等,
需依花朵的種類選擇使用。

棉線花蕊
圓球花蕊

用於組裝 ‥‥‥‥‥‥‥‥

**花藝膠帶
(淡綠色・棕色)**
用於組合花朵組件。有寬1.2cm、
寬0.6cm的款式可供選擇。組合
細小部位時,請將寬0.6cm的花
藝膠帶裁成寬0.3cm使用。

裝飾用的異材質小物 ‥‥‥‥‥‥‥‥‥‥‥‥‥‥‥‥‥‥‥

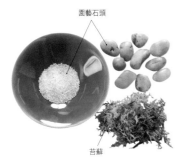

園藝石頭

苔蘚

苔蘚・園藝用石頭
裝飾容器時使用,用於隱藏黏土基
底。常見作為花材販售。

緞帶
用於裝飾花束&盒子。加上與黏土不同的材質,
就能成為裝飾重點,讓作品呈現柔和的感覺。

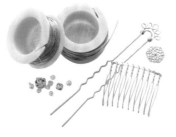

飾品配件
飾品的金屬配件。以多功能接著劑與黏土
花黏合固定,即可作成飾品使用。

Coloring Basics

顏料&上色方法
Coloring Basics

雖然黏土本身已有顏色，即使不上色也能完成色彩繽紛的作品，
但為花瓣增添顏色漸層、塗漆加強保護層等，多加一些巧思工序就能使作品的呈現更加完整。
在此將介紹基本的上色方法，以及作品收尾階段製作獨特觸感的技巧。

[顏料]

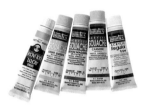

壓克力顏料

不透明，顯色力強的壓克力顏料，
乾燥時間快，乾燥後也有耐水性，
可重覆塗畫。

打底劑（黑・白）

壓克力顏料的打底劑。也可以當作
白色、黑色顏料使用，是調色時的
基底。

[畫筆]

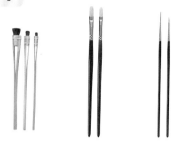

竹軸筆・豬毛筆・尼龍筆（左起）
可配合塗法選擇畫筆。

[上色技巧]

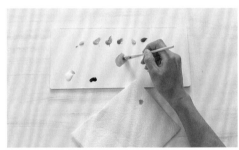

[調色]

・不直接使用單色，經混色調配後，更能呈現色彩
深度。

・因深色的黏土乾燥後會褪色泛白，若以同色系顏
料為整體上色，可使色彩更持久。

・調配粉色系等淡色時，請以白色打底劑為基底，
慢慢加入色彩顏料進行混色。

・想讓顏色呈現深度感時，可將深色顏料加上少量
黑色打底劑。

▶ 暈染後畫出漸層

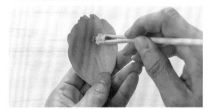

以局部上色的方式來呈現陰影，或希望突顯作品重點色時，
以紙巾吸附竹軸筆多餘的水氣再進行刷色。

▶ 整體上色

將整體塗上顏色時，使用豬毛筆或竹軸筆。

▶ 畫出細線

使用細尼龍筆（#RO-0・SC2）。畫葉脈等細部紋路時，
請以較明亮的顏色在各處點畫線條，增添重點色。

為成品
添加質感
Coloring Basics

在花朵&葉子表面製作出獨特觸感的技巧。

[增添光澤]

半亮保護劑

作品乾燥後，塗於整體。除了呈現光澤感之外，也有保護
的效果。

請與一般畫筆區別使用，準備一支專用漆筆塗漆。

[撒上粉末呈現粉層質感]

雪粉

白色的細粉末，可在花朵&葉片上製作出霧白的質感。
應用於灰白色的多肉植物葉子等作品。

1 將液狀膠水塗於花朵&
葉子整體。

2 撒上白色粉末。

3 輕輕地撢落白色粉末。

[照光硬化・賦予透明感]

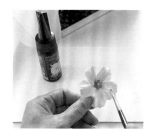
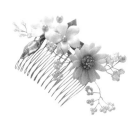

UV膠
（樹脂液・UV硬化機）

塗上UV膠（紫外線硬化型的液狀樹脂），照射UV光源後，
外層會變硬固化。應用於製作飾品。

將乾燥後的作品表面塗上UV膠，照射UV光源後，在固化後的表面重複塗上數層UV
膠&進行硬化，就能呈現立體且透明的塗層，營造高級質感。

【Fun手作】130

自然浪漫・極致仿真の黏土花藝課（暢銷版）
適合贈禮&居家布置の美麗花朵×多肉植物手作實例

作　　　者／宮井友紀子
譯　　　者／楊淑慧
審　　　定／姜玟卉
發 行 人／詹慶和
選 書 人／Eliza Elegant Zeal
執 行 編 輯／陳姿伶
編　　　輯／蔡毓玲・劉蕙寧・黃璟安
執 行 美 編／韓欣恬
美 術 編 輯／陳麗娜・周盈汝
出 版 者／雅書堂文化事業有限公司
發 行 者／雅書堂文化事業有限公司
郵政劃撥帳號／18225950
戶　　　名／雅書堂文化事業有限公司
地　　　址／220新北市板橋區板新路206號3樓
網　　　址／www.elegantbooks.com.tw
電 子 郵 件／elegant.books@msa.hinet.net
電　　　話／(02)8952-4078
傳　　　真／(02)8952-4084

2019年1月初版一刷
2022年7月二版一刷　定價／450元

"CLAY DE TSUKURU HANA TO TANIKU NO GREEN GARDEN" by
Yukiko Miyai
Copyright © 2018 Yukiko Miyai
All rights reserved.
Original Japanese edition published by SHUFU-TO-SEIKATSU SHA
LTD., Tokyo.
This complex Chinese language edition is published by arrangement
with SHUFU-TO-SEIKATSU SHA LTD., Tokyo in care of Tuttle-Mori
Agency, Inc., Tokyo through Keio Cultural Enterprise Co., Ltd., New
Taipei City.

經銷／易可數位行銷股份有限公司
地址／新北市新店區寶橋路235巷6弄3號5樓
電話／(02)8911-0825
傳真／(02)8911-0801

國家圖書館出版品預行編目(CIP)資料

自然浪漫.極致仿真の黏土花藝課 / 宮井友紀子著；楊
淑慧譯. -- 二版. -- 新北市：雅書堂文化事業有限公司,
2022.07
　面；　公分. -- (FUN手作；130)
ISBN 978-986-302-635-8(平裝)

1.CST: 泥工藝術 2.CST: 黏土

999.6　　　　　　　　　　　　　　　111009952

作品製作協助：梅﨑華子
　　　　　　：八髙朋子
　　　　　　：上原尚子
　　　　　　：Chenli Garcia-Wang
　　　　　　：Yokina Ikei
　　　　　　：Jo Ann Chang

日本原書製作團隊

藝 術 總 監：ワキリエ（SmileD.C.）
設　　　計：マスダヒロキ（SmileD.C.）
攝　　　影：大山克己（作品欣賞）
　　　　　　：対馬一次（製作流程）
校　　　對：ケイズオフィス
檔案製作協助：網干 彩
企 畫・編 輯：金杉沙織

Flower and Succulent Garden
of Clay Art

Flower and Succulent Garden of Clay Art